U0033973

幻想製造師

楊納的虛幻寫實主義

風之寄　編著

代序

十九世紀以法國「杜米埃」為代表的諷刺性漫畫，將政治卡通提升到了藝術的高度；而到了二十世紀上半葉，美國的卡通藝術已經發展到領先世界的地位。

中國畫壇是在二十世紀九〇年代初，開始出現所謂的「卡通一代」。卡通一代的藝術觀念和作品，從南方珠江三角洲向全國各地快速地的擴展開來，引發一波又一波的「卡通」熱潮，也造就了中國藝術史上「動漫美學」的新時代。

當年，我與陶詠白先生策劃「進行時，女性」藝術邀請展，曾邀請了年齡跨度有半個多世紀，具代表性的老中青三代知名女藝術家的作品參展。從那時候開始，就對「年輕一代」畫家楊納，創意十足的作品，留下深刻的印象。

楊納，拒絕被歸入卡通一代；雖然她筆下的造型充滿童趣，畫面上卻透露出古典學派的精緻筆觸，與充滿奇思異想的當代風格。誠如楊納所言：「古典繪畫的技法我非常喜歡，我想創造出有時代感、有繪畫性，獨特，不易與之衝突的繪畫作品。」基於這樣的認知與努力，不僅使楊納從八〇後的藝術家中脫穎而出，並且另立山頭，試圖樹立「虛幻寫實主義」的新旗幟。

風之寄為楊納這一系列的作品，寫了一部小說——「時尚造型師」；故事與畫稿一樣，充滿一種夢幻的真實，兩者堪稱是「幻想製造師」。

「虛幻寫實主義」習慣在當下生活中汲取元素，加上想像的翅膀進行創作，所繪所寫讓人

有種「似曾相識」的熟悉感，既現實又夢幻。眼前你所看的、或所讀的，如果能夠引發聯翩的浮想，就達到了作品存在，所希望傳達藝術的當代性。

風之寄

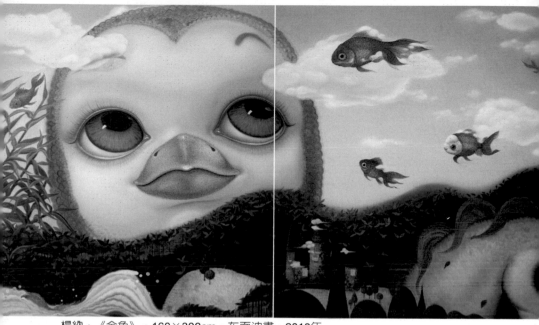

楊納，《金魚》，160×300cm，布面油畫，2013年

當下，展覽都成為了社交場所似的，許多藝術家只看重「出場」的作用，而作品的「出位」與投機的已經讓人厭倦。藝術圈真的已經麻木了似的，看什麼都很難感動，也許這就是只講究市場與功利的結果。而我不是一個圓滑並善於社交的人，在我看來，和對待朋友一樣，藝術要打動人，就需要真誠、智慧、和全情投入；就需要挖掘本性自我，而這種自我應該帶有渾然天成的意味，這種感覺似乎在人本性中顯得特別的真實的敏感動人，不受干擾，這樣的敏銳需要保持長期的鍛煉，與人後天一起受到影響一起成長，使其風格化、個性化。我向來喜歡執著地強化自己的世界觀，從我記事開始，我就喜歡在我各個本源的認識和觀點上不停的證實，使其成長，而不是輕易徹底更換，就如同在一幅看似失敗了的作品上去破壞、重建、探尋、堅持，這樣帶來的收穫強過不動腦筋的換張畫布。在中國當下複雜的生活狀態，對我們的認識和表達都是挑戰，這不靠模仿與借鑒就能夠解決的問題。沒有現成的答案，要靠經歷、實踐、思考。或者需要一個簡單的條件，那就是立場和態度。有了立場，一切或可變的明瞭起來——保持天生的敏感，堅持做動人心弦的東西。

——楊納《真實的夢境：談我的藝術》

讓你變醜
是件容易的事

讓你變漂亮
也是我的專長

我
是個造型師

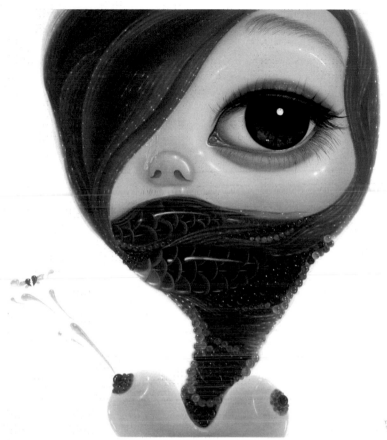

楊納，《桃花大盜》，160×150cm，布面油畫，2007年

以最時尚流行的化妝術，
表現一種充滿矛盾、
異質甚至帶有一點病態的青春美。

——楊納

CONTENTS

1 戰鬥

清晨的捷運站，充滿人潮。

小歡好不容易擠上車，這一班沒搭上，肯定遲到。

坐的人也不舒服，一個大包在眼前搖晃著。

Fred不時閃躲，一個顛簸，頭往後仰：「啊唷！」撞到後腦勺，疼痛的叫了一聲。

一旁的小歡，有趣地看著這一幕戰鬥：攻擊的包包與閃躲的臉孔。看到Fred，痛苦的叫聲，忍不住噗哧一聲笑了出來，既同情又好笑，生怕對方發現，急忙掉過頭去。

「啊唷！」換小歡叫出聲來，猛然的轉頭，換她撞上。

Fred剛好斜眼瞄到：一張疼痛中美麗的臉孔，頓時感覺心口也被撞擊了一下，心理暗暗叫了一聲：

「被電到！」

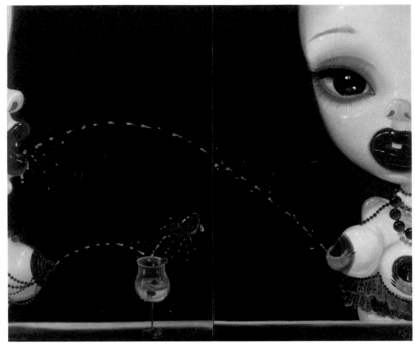

楊納，《戰鬥》，150×180cm，布面油畫，2006年

在科技化、全球化的前提下，我想要強調的是人在這樣環境下受到的影響，隱密情緒的力量，人的本性與慾望的東西，包括傳統意義上對繪畫感的要求。這是我對學院的經驗模式的關注和不捨（使我沒有辦法去卡通，也並不拒絕）。但創作又不是固守以往的所謂傳統概念，而是包含時代特徵，是同時代人們的共性提煉。

——楊納《真實的夢境：談我的藝術》

2 鏡花緣

化妝室裡，小歡靜靜地在一旁，素顏面對著鏡子，這是一張白白淨淨的臉，一張屬於女人尋常的臉，這張臉出現在街頭，你不會想多看一眼，擦身而過，回頭率等於零。

小歡原本安於這樣一張樸素的臉。

可是今天不同，知名化妝師May，指定要小歡當她的模特兒。

現場進行彩妝演示，May開始為小歡一層一層的上妝；

才一會兒的功夫，鏡子裡出現一張漂亮的臉孔，

一張讓人不禁想多看一眼的美麗容顏。

「滿意嗎？」May得意的問。

「這真的是我？」小歡看著鏡裡人不敢相信地問。

「當然是你。」May稱讚小歡說：「你有一張天生可以出色的臉。」

「真漂亮。」小歡忍不住讚嘆。

「化妝不難，只要掌握訣竅。」May展現彩妝大師的自信說：

「何況，讓人變漂亮本來就是我的專長。」

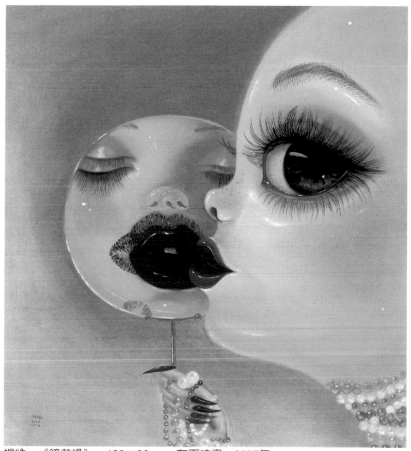

楊納，《鏡花緣》，100×90cm，布面油畫，2007年

中國也許是過去20年發展變化最快的國家，不只是經濟，文化和觀念也一樣，加上地域南北文化風俗的差異，在中國女性的差異非常多元。很幸運，我剛好是中國改革開放時出生的西南部女生，我經歷了最強烈的時代變化，我所生長的城市每年都以讓人興奮的速度發展變化。

<div align="right">

——楊納《真實的夢境：談我的藝術》

</div>

3 白日夢

擁擠的捷運車廂內，Fred在靠車門的位置坐著。

列車靠站，車門打開，行人在推擠中困難的上下車。

小歡好不容易上車，被後面的人往前推擠，來到了Fred面前。

她的包剛好近距離的擋在Fred面前，車子啟動，小歡身子搖晃地的站著，手提包如同拍巴掌似，來回的對Fred發動攻擊。

Fred幾次閃躲，終於忍不住的拉了拉手提包，很客氣地對小歡說：「小姐，你坐吧。」

雙方互換了位置，化過妝後美麗的小歡，面露感激、充滿感情的說了聲：「謝謝。」

就在這一刻，Fred突然被撞醒，他依舊是坐著，方才一幕只是苦中作樂的遐想。

車已到站，他慌忙地起身，衝下車去。

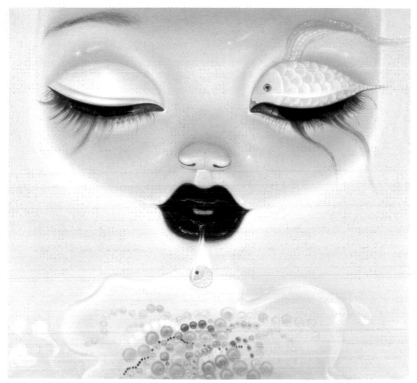

楊納，《白日夢》，150×160cm，布面油畫，2007年

中國快速發展也同樣帶來了反傳統道德文化的影響，那就是虛榮浮華，在這個充滿泡沫的年代，海選、虛假投票、庸俗政治、數字經濟、美女效應、美好廣告讓人們忘記了危險和痛苦的存在，人習慣用包裝來評價人或物，青春無度的女生希望用愛情換珠寶。報紙的正面是房市與股市，背面可能就是是整形豐胸，不協調的東西因泡沫的覆蓋顯得五彩美麗。

——楊納《真實的夢境：談我的藝術》

4 本能

Fred遠遠地看到小歡的身影。

出了地鐵站，人群明顯成兩個群體，一部分向左走，另一部分往右走。

Fred看著前面的小歡，心理默念：「往右走。」

走在前頭的小歡果然轉向往右走。

「我的超能力越來越靈光了。」Fred暗自得意。

兩人就這樣一前一後地在人群中走著。

當來到十字路口前，人群又開始分流，有人直走，有人轉彎，有人停下來等綠燈。

Fred再次在心裡發出指令：「停下來。」

小歡果然駐足下來等綠燈，Fred也遠遠地停了下來，他沾沾自喜，佩服自己的念力收效，「心想事成，美好一天的開始。」他莞爾一笑。

終於綠燈了，一群人走過行人道。

Fred一抬頭，女孩不見了，他本能看了一下手錶，自言自語說：「待會兒開會，不能遲到。」

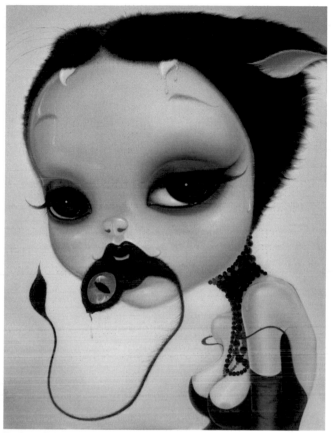

楊納，《本能》，190×145cm，布面油畫，2011年

這些看似美麗的組成的確是來自於當今在中國最熱烈追求的東西，比如極端苗條、豐
滿大胸、奢侈品、金錢與性等等，但是這些在快速發展的中國不協調，快速的經濟增
長帶來貧富差距，很多奢侈品和一些人的奢靡生活，是一般老百姓遙遠而不可及的，
無處不在的廣告、商品和某些有錢人的生活時刻出現在他們面前，對年輕人來說是一
種極大的誘惑。

<div align="right">——楊納《真實的夢境：談我的藝術》</div>

5 幻

Fred匆匆地趕到大樓電梯口。

上班時間，等候的人不少，電梯門一開，依舊是擁擠著進入電梯，Fred鬆了口氣，不經意間，看到小歡就在電梯最裡頭。

擁入電梯，

這座高層辦公樓，全是上班族，隨著樓層越高，電梯內的人越來越少。

「噹！」的一聲，是電梯的開門聲。

一下子，電梯裡面的人全部走了出去，電梯內只留下Fred與小歡。

Fred看了一眼小歡，小歡也微笑地看著Fred。

Fred支支吾吾地說：「我想，我想……」

小歡也害羞地說：「你想，你想怎樣？」

「我真的好想……」Fred就是說不出口。

「你想怎就怎樣……」說著，小歡深情地閉上眼睛。

「我想，我想…畫你……」Fred終於說了。

「噹！」一聲，是電梯的開門聲響。

「對不起，借過一下。」小歡擠出了電梯，電梯內依舊人滿為患。

「十六層。」Fred看了一眼亮燈，記下女孩出去的樓層。

Fred回歸現實世界，這種不經意進入異想世界的毛病愈來愈嚴重，「不至於精神分裂吧。」Fred又胡亂的想著。

電梯繼續攀升，到了最高層，Fred沒有出電梯，在電梯關門之後，他重新在按鈕盤上，按下數字「15」。

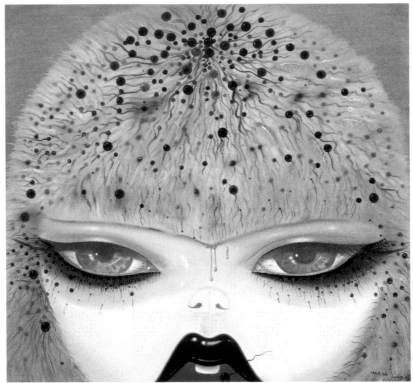

楊納，《幻》，150×160cm，布面油畫，2008年

但事實上這些並非對每個年輕的中國人都是容易的事，他們也許非常勤奮地日以繼夜地工作，也比不過有些女生用美貌與青春甚至愛情為代價換取金錢和物質來得快，所以人在這樣的狀態下，人的心裡是畸形的，不快樂的，他們追求的東西都是看似美好幸福的。但實際沒有讓太多人感到快樂！在中國的古老智慧中是反對浮躁和奢侈的認為那會使人貪婪，太過迷戀物質最終會讓人空虛孤獨。

──楊納《真實的夢境：談我的藝術》

6 仙女

Fred從小就喜歡塗塗畫畫，梁山一百零八條好漢的臉譜對他來說，駕輕就熟。Fred特別偏愛西遊記，對孫悟空的七十二變深深著迷，同學搶著看他畫的齊天大聖大鬧天宮的連環畫。Fred喜歡玩電腦，精通動畫技術，上學時，大家都笑他不務正業，老是畫這些沒用的東西。工作以後，Fred運用了這項專長，表現傑出。

螢幕上出現一位美如天仙的女子。

佩服自己眼睛就像一台照相機，只要看過的，就能畫得出來。

Fred將小歡的臉孔，利用電腦繪圖快速地描畫下來。

「這妞很正，女朋友啊？」老唐突然出現在身後。

老唐不老，玩動漫的更顯年輕，只因為他是製作部的頭兒，資格最老，大家就喊他⋯老唐。

Fred沒有答話，老唐接著說了⋯

「看的挺眼熟的。」

「你認識她？」Fred不禁問。

「不認識。」老唐故作神秘的回答：

「但是十六樓的電梯一打開，就可以看到她。」

「真的嗎？」Fred聽了半信半疑。

「賭一杯咖啡好了。你現在就搭電梯上樓，回來剛好趕上開會，你輸了，幫我端一杯咖啡進來。」老唐胸有成竹的說。

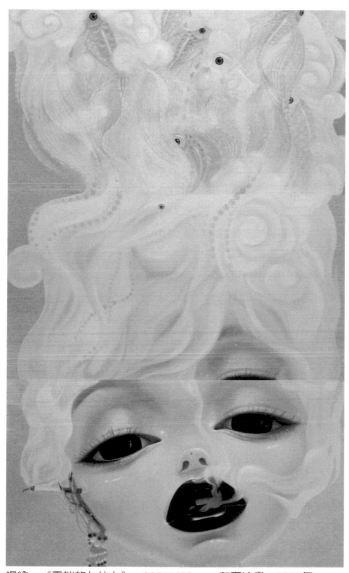

楊納，《雲端的七仙女》，300×180cm，布面油畫，2007年

7 頭

五分鐘過後，Fred果然端著一杯咖啡進來，恭敬地放到老唐的面前，老唐使了一個捉狹的眼色，指定他坐到會議桌的另一側。

才坐下來，Fred發現每個人的桌上都有一塊奶油蛋糕，心想：「福利不錯！今天開會還提供點心。」

老唐笑呵呵地開場說：「公司最近接了幾個大案子，特別請Fred過來幫忙，由他出任《時尚造型師》的藝術總監，我們熱烈歡迎他。」

大夥熱烈鼓掌。

Fred經常跟這家合作，很得人緣。他酷酷地舉手一揮，算跟大夥打了招呼。

老唐繼續微笑地說：「我們有個隆重的歡迎儀式，現在宣佈儀式正式開始。」

只見兩位女同事起身，走到Fred身旁，一位端著一件黃色雨衣，另一位捧著安全帽，不約而同的說：「從頭開始，請您穿上吧。」

Fred心裡嘀咕：「這算哪門子儀式？黃袍加身？」剛接這家公司的專案總監，只能入境隨俗，生性也好玩，這陣仗算是新鮮的。

一會兒功夫穿戴完畢，他搞笑的比了一個勝利的手勢，眾人大樂。

會議繼續進行，老唐接著喜滋滋地說：「現在，我們請Fred為我們說幾句。」

Fred換了個姿勢，挺起胸膛，正襟危坐。他故作表情嚴肅，開始環顧全場，一時間鴉雀無聲；最後，他緩緩地舉起手來，做了個「action」的動作，簡短有力的大聲宣佈：「《時尚造型師》正式啟動。」

突然，蛋糕齊飛，全對著Fred砸了過來，待他緩過神來，已經成為一個奶油人。

這時，只見老唐樂呵呵地笑說：「歡迎儀式完畢，散會。」

Fred此時突然大喊：「等等。」

隨即，拿起自己桌上的那塊蛋糕砸了過去。

「啊唷。」是老唐的慘叫聲。

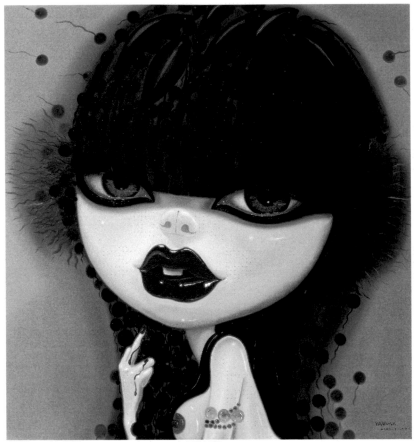

楊納，《刺頭》，160×150cm，布面油畫

　　所有的畫面把所有美的元素都極端誇大創造一個新的形象，把慾望與誘惑複雜心態從她們的表情和身體語言還有暗示性符號中表現出來。但同時她們只是剛出世的才長了一顆牙的嬰孩。這都是不協調的組合，但是人們習慣性認為他們是美麗的。

　　我的作品形象最早是從寫實一步一步做誇張變形處理得到的，與通常的卡通漫畫沒有直接關係。

<div align="right">──楊納《真實的夢境：談我的藝術》</div>

8 雲的夢想

「雅姿彩妝您好。」小歡接起電話：「請問找那一位？」

「我找你。」對方說。

「請問您是哪位？」小歡客氣的問。

「你不認識我。」對方答。

「那你知道我是誰？」小歡還是好脾氣的問。

「我不知道你名字，但我確定是要找你。」對方答。

「抱歉。現在是上班時間，有電話進來了，我要掛您電話了。」小歡認為這是一通無聊的來電，掛上電話；又接起另一通電話：「雅姿彩妝您好，請稍等。」她把電話做了轉接。

電話又響了：「雅姿彩妝您好。」

「還是我，你別誤會，我不是來騷擾的。」對方說。

「請問有什麼事？」小歡耐住性子問。

「想請你當女主角。」對方說。

「女主角？」小歡想，肯定是來鬧的，堅定地回說：「對不起，我沒興趣。」說完就把電話掛斷。

「女主角?!」小歡喃喃自語說：「什麼女主角，連我名字都不知道，肯定是個騙子。」歎口氣，

一轉念突然又想：「會不會是個星探！」她有點後悔把電話掛了；回想當年在大學的時代，自己就是個表現優異的演員，當初那場羅密歐與茱麗葉轟動整個校園……

羅密歐：高貴的聖徒，我願用唇代替手來祈禱。

茱麗葉：聖徒是不為所動的，雖然她有求必應。

羅密歐：那麼你不要動，你的回答我親自來領受。

（羅密歐吻了茱麗葉）

小歡抿了抿嘴，自言自語地說：「我一直就是個女主角。」

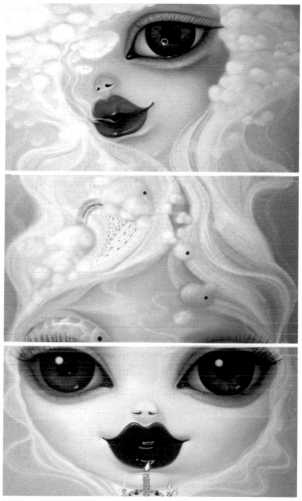

楊納，《雲的夢想》，210×110cm 布面油畫，2010年

我就畫到極為豐滿得到她們所謂的夢想身材，把當今最流行的五官組合在一起，表情充滿誘惑迷離，陶醉的神情。

——楊納《真實的夢境：談我的藝術》

9 誘惑

螢幕上的電腦動畫一直在變換著，孫悟空在做七十二變，忽老忽少，忽男忽女，最後變成一個漂亮的女孩。

Fred對著電腦裡的頭像，螢幕裡已經可以看出是一張女人的臉孔，接著開始給人物著色。首先，讓他戴上眼影，接著，慢慢塗上腮紅，如同化妝師一般，一道道的上起妝來。

「哇塞！漂亮。」老唐曾幾何時又冒出來說：「迷上她了？」

「我想讓她當《時尚造型師》的女主角。」Fred說。

「女主角？」老唐複誦了一次，眼睛直盯著電腦螢幕說：

「這型還真誘惑。」

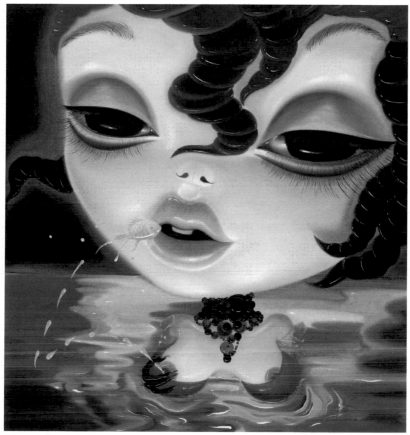

楊納，《八爪魚的誘惑》，210×110 cm，布面油畫，2010年

作品中的女孩都有一種沉溺的狀態，她們是我對這個已經逐漸物化的社會的一種反思和表現。這些狀態很普遍。我常常在一些場合靜靜的觀察生活中的這樣一群女孩，她們很美很青春，但她們在某種程度上是自戀自憐的。

——楊納《真實的夢境：談我的藝術》

10 我的美麗你看不到

到16層電梯打開，Fred從電梯走出來。透明光亮的玻璃門內，小歡就在當前。

「先生您好，請問找誰？」小歡立即站起身來，禮貌地詢問。

「我……找你。」Fred鼓起勇氣說。

「找我，你是……」小歡覺得有點面熟，突然興奮地說：「我想起來了，你是電車男……」腦海裡浮現Fred被皮包賞一巴掌的影像。

「電車男？」Fred乍聽之下，有些驚訝，但隨即內心竊喜，地鐵裡被皮包打中的那巴掌真值得。

「找我有事嗎？」小歡直率的問。

「下班後能談談嗎？」Fred提出邀請。

「想約我？」小歡呵呵一笑：「改天吧。今晚被約走了。」

「那明天。」Fred不放棄的邀請說。

小歡看了Fred一眼，覺得再拒絕就太明顯了……「好吧。明天我六點下班。」

「我來接你。」Fred很開心的答。

「還有個問題。」小歡最後笑著問：「你是好人吧？」

Fred聽了一怔，隨即拉開夾克，露出裡面的T恤，上面圖案清楚地印著兩個大字：好人。

「看！我是好人。明寫著。」Fred笑著說。

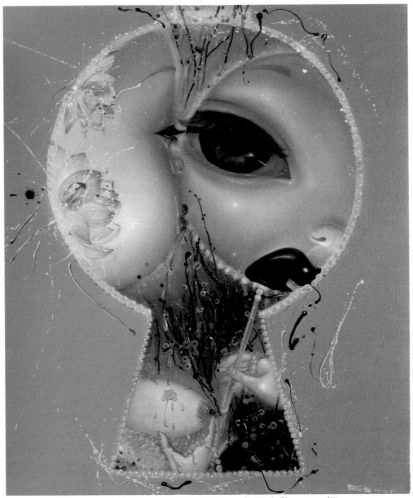

楊納，《我的美麗你看不到》，120×100cm，布面油畫，2009年

畫面中珠寶、香水、時髦女郎……這些消費社會的符號營造了一種自我享樂、自我陶醉的氛圍，象徵對美好富有又輕鬆的生活的追求，可惜並不是每個女孩都能實現這個美夢，雖然不切實際但也不忍責備。畫面中的魚既是生命的表達也是脆弱的象徵；既是美麗的展現，也是濕漉漉，黏黏膩膩的觸感。這些符號帶有對女性的憐愛和對虛榮浮華的諷刺。

——楊納《真實的夢境：談我的藝術》

11 浮華年代

這是一間以聽歌為主的酒吧，聽說明星們經常光顧，但在另外一區的包廂中。

小歡吃過飯之後，就和藍姐來這裡聽歌、聊天。今夜的歌手以演唱抒情歌曲為主，聲音低沉，感情豐富，讓人動情。這樣的音樂最適合談心。

藍姐May是個知名的化妝師，三十出頭，五官清秀，皮膚保養得很好，幾屆彩妝大賽勝出，讓她聲名大噪，平常奔波於各個劇組之間。那天被邀請到彩妝公司來參觀，對當時負責接待的小歡印象良好，雙方私下約定找時間一起吃飯，今晚終於約上了。

「難得有一晚的休息。」May很舒服地斜躺著：「那天到公司參觀，要你充當模特兒，幫你上妝很過癮。」

「是不是很有成就感？」小歡自我調侃的笑說：「把醜小鴨畫成天鵝。」

「那倒不至於。」May隨口問：「你讀什麼的？」

「我是劇校畢業的。」小歡答。

「劇校，怎麼不走演藝圈？」May看小歡其實挺有型，是塊料。

小歡據實以告：「畢業後，接過一些跑龍套的角色，也零星當模特兒走秀，混了一段時間，覺得

沒意思，想沉澱一下，就到這家公司來。」

「不容易呀！」May看著小歡。

小歡露出笑容：「我有個單純的信仰，人生如戲嘛！演好人生中的每一個角色。」

「心理素質很好。」May讚美說：「那天就是對你親切負責的態度印象深刻，將來有合適工作就找你，把你拉回圈子來。」

「藍姐，平時都這麼忙嗎？」小歡隨口問。

「工作幾年了，光是電視臺幾個劇組就忙翻天了。有時港臺的朋友來，指名要我服務，也得配合。」May幽幽地說著。「努力是必要的，成功卻是一份偶然。」

「這句話很有意思。」小歡很有興趣的聽者。

「我在這行十多年了，從一個小學徒開始幹起，幾乎每天不眠不休，日夜工作。」May說：「偶然機會下，認識了一位影片製作人，開始擔任大明星的化妝師；現在，忙的連談戀愛的時間也沒了。」

「藍姐沒男朋友嗎？」小歡順著話題問：「每天面對那麼多的帥哥明星。」

「帥哥明星不少，就是不來電。」May苦笑的說。

聽到明星，小歡興致就來了：「你替哪些明星化妝過？」

「太多了，數都數不清，你問吧，喜歡誰？」May一副老大姐的口吻。

「華哥。」小歡立即說：「最有男人味了，喜歡他在戲裡有點壞，又不會太壞的感覺。」

「Simon，人很nice。下午才替他化妝，晚上有個party可以見到他。」May說。

「真的嗎？在哪裡？」小歡越聽越興奮。

「我問一下，」說著拿起電話就撥：「Simon，你在哪裡?」May很熟悉的與對方交談著：「我還有個朋友。」放下電話後，May看了小歡一眼：「想過去嗎？」

「Simon是華哥嗎?」小歡怯生生地問。

「是。」May簡短答。

「他在哪兒?」小歡不敢相信。

「就在包廂裡。」May答。

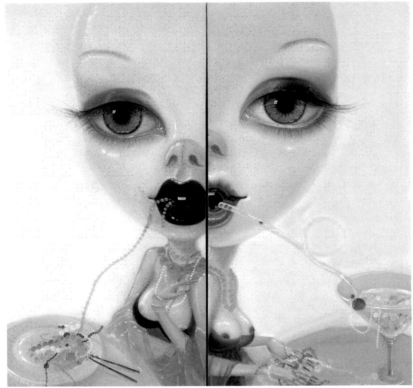

楊納，《浮華年代》，220×110cm，布面油畫，2006年

在《浮華年代》系列作品充滿矛盾的誇大性特徵的豐滿身體與停滯的嬰兒般的無辜臉龐以及對於情色慾望，是作品的普遍的特徵。這些元素不僅是用來滿足男性視覺和觀看的對象，也是商業的滲透與控制。我們現在所熟知的對面孔與身段的理想化崇拜並非是自然的，也許並不是真的在物種進化意義上的美麗，甚至是帶有病態的。所以我希望在作品中展現極端的物質性，使她們看上去有「真實感」，也可以說是怪異畸形，也許符合通常的審美標準，但卻將這種理想化放大了萬倍。這樣的她們卻更為接近希望中的真實了。

──楊納《真實的夢境：談我的藝術》

12 屋

一進屋，眾人正喧囂著。這是一間大包廂，人很多，進進出出的，藍姐與小歡進來，一路與熟人招呼著。

看到了華哥。

「嗨！Simon。」May主動介紹說：「這是我的朋友小歡。」

「嗨！你好。」Simon客氣的問好。

「他是你的粉絲哦！給個擁抱嘛。」May故意起哄。

「可以嗎？」Simon很紳士的問。

「我的榮幸。」小歡展開雙臂接受擁抱。

「小歡是娛樂圈的新人，給個忠告。」May說。

「堅持就是勝利。」Simon笑著答。

「這可是從影三十年，演遍各種角色影帝的肺腑之言哦。」May在一旁打趣地說。

「謝謝華哥的金玉良言。」小歡依言答謝。

一旁有閃光燈閃個不停，現場來了許多媒體，到處捕捉畫面。

「藍姐，這位漂亮的女孩是誰？」記者小高突然出現。

「她是小歡⋯⋯」May介紹說。

小高自我介紹地說：「我是星球報的小高，這是我的名片；讓我給你拍張特寫吧。」

小高說完，開始很熱情地為小歡拍了幾張照片。

藍姐在一旁笑說：「小高，你遇到漂亮女孩就特別獻殷勤。」

小高也不掩飾企圖，直言：「因為我還未婚嘛！小歡，我會特別關照的，說到做到，保持聯繫。」說著就離開繼續拍照去了。

一陣寒暄過後，May對小歡說：「我們找位子坐下了吧。」

舉目所及星光閃閃，連傑、冰冰、亞京、秋生、阿渤可以叫出名字的明星不少。

「這是什麼party呀？」小歡好奇的問。

「一部新片要開拍。」May說。

「怪不得那麼多明星。」小歡語帶興奮，彷彿又回到演藝圈。她四處觀望，突然接觸到了有目光直瞪著她。

「他怎麼也來了？」小歡心裡嘀咕說。

「你們認識？」一旁的May好奇地問。

「認識，不認識。」小歡一時說不清楚地又補了一句：「剛認識。」

「嗨！May。」對方這時主動靠過來。

「恭喜你接了總監⋯⋯」藍姐話還沒講完，看到遠方一位久違的朋友，急忙離開，拋下一句：

「你們先聊聊。」

「嗨！又見面了。」小歡主動向對方招呼說

對方笑著說：「妳好，我是Fred，外號電車男，請多指教。」

「你好，我是小歡。」小歡笑呵呵的說：「提前見面了。」

「明天還是碰個面吧。」Fred認真地說：「今天鬧哄哄的，不好說話。」

「有什麼事不能現在談？」小歡直爽地問。

「女主角呀，是正經事。妳還掛我電話。」Fred故作委屈的說。

「原來是你，我以為是騙子。」小歡笑著說。

兩人又是一陣狂笑。

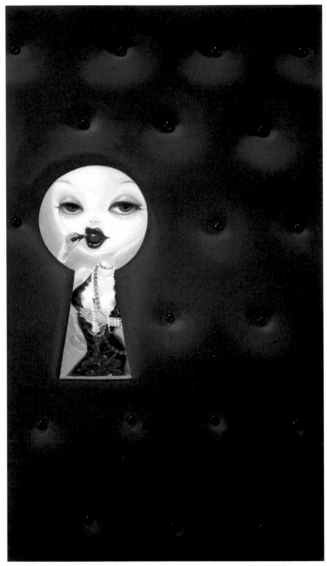

楊納，《金屋藏嬌》，200×115cm，布面油畫，2008年

13 蛇

辦公室內，電腦螢幕上顯示的是小歡的動漫臉譜，一張已經上完妝的美麗臉龐。

而Fred此時正專注地用藍色的筆在自己手臂上勾畫著；畫的是一隻長角的火龍，畫工很細。

畫完之後，他舉起手，滿意地看著成果：「像極了刺青的火龍。」

「一條蛇？」老唐的聲音又在身後響起。

「是龍啦。」Fred沒好氣的回答。

「這算什麼？」

「我在測試人體紋身的效果。」Fred答。

老唐仔細端詳了一下，忍不住說：「真像。」

「像什麼？」Fred問。

「像黑社會。」老唐答。

Fred沒好氣地瞪了他一眼，故意粗裡粗氣地說：「再說，扁你。」

「大哥，我好怕。」老唐配合演出，趕快走避，再補一句：

「果然是黑社會的。」

楊納，《黑蛇傳》，200×115cm，布面油畫，2009年

14 戀戀物語 No.3

小歡五點半下班，已經畫好唇彩，收拾好物品，做好準備要離開。

六點不到，Fred到達十六樓，電梯一開，看到了笑意迎人的小歡。

才見幾次面卻好似熟朋友一般。

「原來電車男是客串的。」小歡笑著說，打從第一次見到Fred，就對他的肢體語言留下深刻印象，

「那天沒開車。」Fred解釋說。

「你開車？」小歡訝異的問：「你不是搭捷運嗎？」

「走吧。」Fred說：「坐我的車。」

「你聽不出來嗎？」Fred並不諱言：「我是在示愛。」

「遇見愛？」小歡故意說：「你在暗示什麼？」

「電車男比較容易遇見愛。」Fred意有所指的答。

「哪有第一次約會就表白的。」小歡覺得眼前這男子很有趣。

「那麼我收回。」Fred很正經的應答：「下次見面再說。」

「你講話都這麼直白嗎？」小歡笑說。

「不，剛剛的對白我有練習過。」Fred答。

「你真不是好人。」小歡哈哈大笑說：「別再掀衣服了。」

「為你，我會改邪歸正當好人。」Fred也笑說：「走，車子就停在地下室。」

「臨時停車？」小歡隨口問。

「長期租用。」Fred答：「坦白說，我的辦公室就在十五樓，你的腳底下。」

電梯門剛好開了，Fred展現紳士風度讓小歡先進電梯。

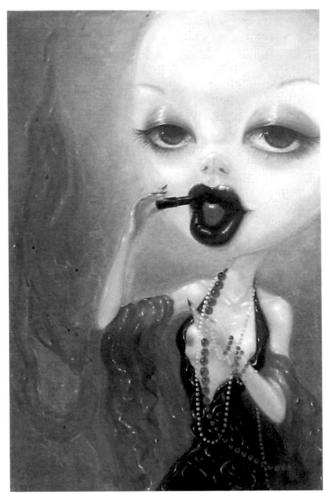

楊納，《戀愛物語No.3》，160×100cm，布面油畫，2006年

嫵媚的眼神中總是流露一種獨特的青春情緒──青春既是完美的也是殘缺的，既是嬌豔的也是病態的、既是幸福的也是淒美的。

──楊納《真實的夢境：談我的藝術》

15 出淤泥。染

車子在雨中行駛著。

「視線很不好。」Fred雙手緊握方向盤，眼睛直盯著前方。

「雨小了。」小歡看著窗外，濕答答的馬路，人多車多。

「這種路面最難開，車子很容易打滑。」Fred才說完，突然緊急剎車，但車子仍舊停不住，輕撞了一下前面的車子。

「你待在車上別下去。」Fred說完，急忙下車；被撞的車主也下來查看。

「對不起。路太滑，剎不住。」Fred連連道歉：「車子應該沒事。」

「沒事，你看保險桿的漆都撞掉了。」對方是個彪形大漢。

Fred看了，這分明是一輛舊車，保險桿早已斑駁，根本不是這次撞的。

「我們聯絡保險公司來處理。」Fred知道對方不懷好意。

「你給點錢，我們把事結了吧。」對方果然開口要錢。

Fred乍聽一怔，隨即想想，只要價格合理，願意給錢了事，就問：「給多少？」

「給個一萬。」對方嘴裡嚼著檳榔，江湖口吻的撂了一句。

「一萬，開什麼玩笑！！」Fred聽了，火氣上來了，根本就是勒索。

「別生氣，我可以漫天要價，你可以就地還錢呀。」對方一副耍無賴的神情。

「五百塊。」Fred大聲還價，氣得捲起袖子來，加重語氣說：「就五百。」

「五百塊，你當我是乞丐呀。」對方露出不懷好意的臉色。

「就五百。」生氣的Fred，舉起五百的手勢，那隻手臂上的火龍在對方的眼前晃動。

對方看到長角火龍的刺青，語氣瞬間放緩，沒了先前的氣焰，轉而和顏悅色、稱兄道弟地打起商量來。

「兄弟，你再加點、再加點就行。」

Fred初聽了一怔，隨即明白怎麼回事，便笑笑地說：「算了，咱們談不攏，我打電話找我兄弟們來談。」

對方一聽到要找人來，想要速戰速決，馬上改口：

「就五百吧。大家交個朋友。」

Fred不再與他廢話，從皮夾抽出一張五百的鈔票給他。

「謝謝啦！不打不相識。下回見面就是朋友了。」對方打了個哈哈，扭頭開車就走。

Fred回到車上。

「解決了？」小歡關心地問：「剛剛好像要打起來。」

「沒事。多虧這隻火龍。」Fred得意地向小歡展示。

「你有刺青？」小歡看了，面露驚奇。

「下午無聊畫的啦！剛剛真怕雨又下來，火龍就糊了。」Fred放聲大笑說：「放心。真有刺青，我也不是黑社會的。」

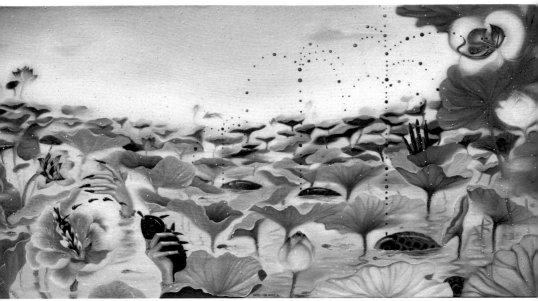

楊納，《出淤泥。染》，115×200cm，布面油畫，2009年

傳統中國文化認為「人之初性本善」也就是說人與生俱來就是平等的聖潔的，不會貪婪，更不會出賣愛情。但今天的網路和商業早就闖入了小孩子的生活，無處不在。
──楊納《真實的夢境：談我的藝術》

16 最美的距離

這是一家豪華的西餐廳，Fred提前預訂了座位。

進門後，被引導到預先安排的位子，服務生隨即點上燭光，氣氛浪漫。

「吃西餐可以嗎？」Fred體貼地問。

「環境很好，謝謝。」小歡答非所問。

「這家牛排不錯，可以試試。」Fred建議說。

「好呀！你來點吧。」小歡爽朗地回應。

接著，Fred低聲對服務生點了菜。

「幫你點了一客海陸餐，有肉有蝦。」Fred點完單說。

「謝謝。」小歡露出迷人的笑容。

「妳的笑容很夏天。」Fred在腦海裡記下這張動人的笑臉，順手就在餐墊紙上勾畫起來。

「夏天？」小歡笑得更燦爛了。

「夏天陽光璀璨，讓人感受生命的熱烈。」Fred嘴巴讚美著，手卻沒停，快速地勾畫著。

057 最美的距離

「有光明，就會有黑暗，夏天也會有夜晚，」小歡突然收斂笑容，語帶感傷地說。

「怎麼了，不開心？」Fred感受到陽光下，浮現的陰影。

「沒啦！昨晚party後，有點感傷。」小歡顯然不滿意目前的狀態，感性地說。

「我原是讀劇校的。」小歡自我介紹似的說：「現在離圈子越來越遠。」

「原來妳是正統科班出身，那太好了。」Fred切入今晚的主題：「我有部新片想邀請妳加入。」

「什麼角色？」經過昨晚的party，小歡不再懷疑Fred的話。

「女主角呀！不是說了。」Fred直率地說。

「開玩笑的吧。」小歡不敢相信。

「說了幾回了，你還是不信。」Fred繼續說：「只是妳不用全程親自參加演出。」

小歡睜大眼睛，眼神清楚地顯示：「不明白。」

「這是一部結合真人的動畫片。」Fred進一步解釋說：「以真人形象來製作的動漫。瞧，這是女主角的劇照。」

Fred展示了方才一會兒功夫，剛完成的一幅小歡速寫。

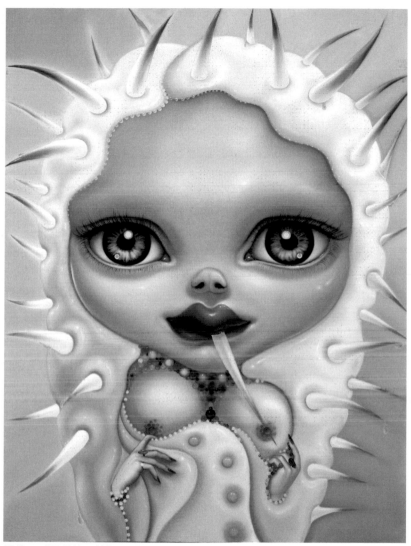

楊納，《最美的距離》，190×145cm，布面油畫，2011年

17 全家福

May喜歡車。喜歡好車。坐上這款好車，肯定自己這幾年的工作成績。這不是公司的配車，是自己幾年勞動的成果，不僅為了代步，更有自我犒賞、彰顯成就的意味。

工作以來，每天戰戰兢兢、幾乎馬不停蹄、日以繼夜，現在已經是許多大明星指名配合的彩妝師。由於專業與俏麗的外形，最近更出任國際知名化妝品公司的廣告代言人。

開著好車回家，有點光耀門楣的味道，旁人無不為之側目，特別從車門進出的剎那，更能感受那份虛榮。

May今天一下車，從這付ＣＤ的太陽眼鏡望去，捕捉到許多豔羨的眼光。

父母還住公家分配的房子，樓層不高，就在一樓，藍姐的父親是個退休的老幹部。母親給了May一把鑰匙，讓她自己開大門進樓。

May踩著高跟，拎著名牌包，優雅地走到大樓門前，習慣自己開門進樓，然後到自家門口，還是按了門鈴，門開了。

「閨女回來了。」May的媽，昭告似的大聲嚷嚷，隨即又低聲對May說：「以前老領導李嬸兒子回來了，今天請他們過來一起吃飯。」

May一聽當下明白，嘀咕了一句：「又是一頓相親飯。」

這時，一位婦人從母親的身後出現，看到May面露喜色的說：「哇，都長這麼大了，真漂亮。」

May禮貌的打了聲招呼：「李嬸好。」

隨後，又看到一位男子，斯斯文文的，穿著入時，他倒是主動開口招呼：

「嗨！我是Jack，好久不見。」

的確是很久了，國中就出國了吧，他父親是單位一把手，很早就把他送出國。

「你好，我是May。」May大方的伸出友誼的手，脫口而出：

「你終於回來了。」

楊納，《全家福》，190×250cm，布面油畫，2011年

人物形象非真實化，像塑膠玩具一樣的頭像不僅原型相似，也便於複製，抽離了人的主體性，但情緒卻很真實。

──楊納《真實的夢境：談我的藝術》

18 月亮

「好香哦。」

May 倒吸一口，忍不住讚說：「老爸，我聞到香味了。」

進入廚房，May 看到滿身大汗的父親正在下廚。

「向領導問好！」May 親昵地從背後抱住父親，調皮地問：「今天出啥好菜呀？」May 的爹邊說，手沒閒著。「好了，最後一道海鮮義大利麵，你嚐嚐。」

「閨女呀，今兒個咱們有海外賓客，就以外國料理為主。」

退休之後，May 的父親迷上廚藝。每天逛市場，採買新鮮食材，最喜歡的電視節目是烹飪教學。

面對父親的海鮮義大利麵，May 嚐了一口：「很棒，再加點起司粉，就更道地了。」

「閨女果然見過世面，起司粉我早備著。」說完，May 的爹從櫃子拿出起司粉：「最後一道工序，妳來完成。」

May 接下任務：「先撒一些，待會兒，隨個人喜好，再加。」

「請客人上桌。」May 的爹，發號司令的鄭重宣佈。

「開飯了。」May 像個傳令兵似的傳達了指令。

等大家坐定，May的爹開口說了一句很拗口的英文：「Please, make yourself at home.」。

大夥聽了面面相覷。

「我說老爸，您這是說……」May憋住氣問。

「英語呀，不懂嗎？」May的爹客氣的用中文對著李嬸又說了一次：「請用，當成自己家一樣，別客氣。」

May忍不住噗哧一聲笑出來。眾人也開懷大笑，飯局氣氛有個好的開始。

「是叫傑克吧？你一直在國外，先嚐嚐我這幾道西式料理」，May的爹熱情的說著：「味道如何？」

「Good，挺好。」

「好吃就多吃一點。」May的媽也殷切地為他夾菜，看得出兩老對Jack的印象不錯。

「Jack這次回國後有什麼打算嗎？」May的爹問。

「我是搞設計的。」Jack簡短的回答。

「平面設計？」May隨口問。

「服裝設計。」Jack答。看得出Jack屬於有問簡答型。

「他現在是公司最好的設計師，叫什麼來的？」李嬸從旁補充著。

「是首席設計師吧？!」May熟悉時尚界，幫忙回答。

Jack認真的嚐了一口：「Good，挺好。」

「對對，就是首席設計師。」李嬸一付與有榮焉的模樣。

「來。敬首席設計師。」May的爹以領導的口吻招呼大家一同舉杯。

May的父母對Jack印象很好，恨不得當下就許了這門親事，整頓飯在熱烈款待的氣氛中進行著。

吃完飯，兩家的長輩在屋內敘舊，催促兩個年輕人到屋外去走走。

May順應兩老心意，就對Jack說：「多久沒看故鄉的月亮了？」

「月亮？」Jack一時沒會過意來。

「就在外頭。」May傻笑著。

「帶我看看。」Jack終於會意。

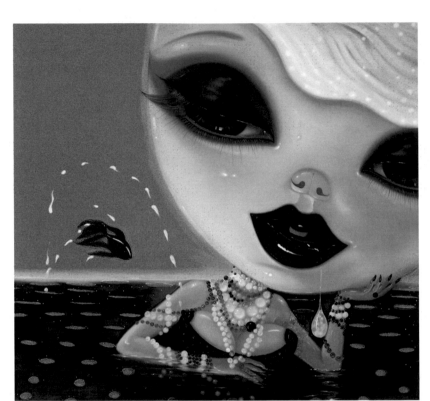

楊納，《釣魚在月亮河裡》，150×160cm，布面油畫，2008年

大量存在的視覺形象，引導了消費文化影響下的人們對身體的理解，與其說人們癡迷於肉體之美，不如說癡迷於機器複製下消費給人們產生的身體快感。把楊納畫面中的女性模樣和人們自己的形象做一個比較，它告訴人們的生活過去如何生成，今天怎樣變易，明天又將如何努力。

<div align="right">──霍蓉推介</div>

19 守護者

May與Jack在月下散步。

「你爸廚藝很好。」Jack笑著說：「看的出來，父母都很疼你。」

「天下的父母不都是這樣子的嗎？」May說：「就有點不好，最近老想把我趕快嫁出去。」

Jack沒接話。

「當年只覺得你突然就不見了。」May不勝唏噓地說：「後來才聽說是出了國，為這事我還哭了呢？」

「真的嗎？那時我也哭。」Jack溫柔地看了一眼May，繼續說：「那時年紀小，只能順從父母的安排。」Jack很感傷地說：「剛到國外，舉目無親，言語不通，幾乎天天哭。」

「剛開始哭，是因為父母不在身邊，後來哭，是因為被欺負。」Jack娓娓道來：「小時候在棉被裡偷偷哭泣的記憶，一輩子也忘不了。」

May看著Jack，內心十分不捨。

May動情地把身子挨近，主動挽起Jack的手臂，兩個人緩步前行。

「我是讀寄宿學校的，剛開始的室友很壞，老欺負我。比如：他會在半夜故意大聲彈吉他，還把垃圾往我床上丟。」Jack追憶著陳年舊事。

「後來你怎麼解決。」May關切地問。

「我知道父母遠在天邊，幫不上我。」Jack想起往事，還是憤恨難平：「我足足忍受他三個月，軟硬兼施都無效，終於鼓起勇氣，直接找校長。」

「事情解決了？」May問。

「我舉證歷歷，校長最後幫我調換房間。」Jack堅毅地說：「從那時開始，凡事靠自己，遇到困難就得面對它、解決它。」

May停下來，轉身面對Jack說：「小時候你就很勇敢，還記得為我打架，被老師罰站的事嗎？」

Jack笑著回答：「他們作弄妳，我才有機會保護妳呀！」

May俏皮的反問：「那你為什麼不作弄我？」

Jack點了點頭：「小時候妳模樣很可愛，男生都喜歡作弄妳。」

「只有感激嗎？」Jack深情地望著May。

「嗯，還有……，一點點喜歡。」May紅暈躍上臉龐。

May聽了真情流露地說：「知道嗎？人家從小就感激你。」

「就一點點嗎？」Jack態度很認真地問。

「比一點點多一點點。」May越說聲音越小。

「那麼我比妳多很多，我很喜歡妳，這麼多年來，我一直惦記著妳，一回國就馬上打聽妳的消息。」Jack表白後，動情地給了May深深地一吻，然後在月下高跪著說：

「願意嫁給我嗎？」

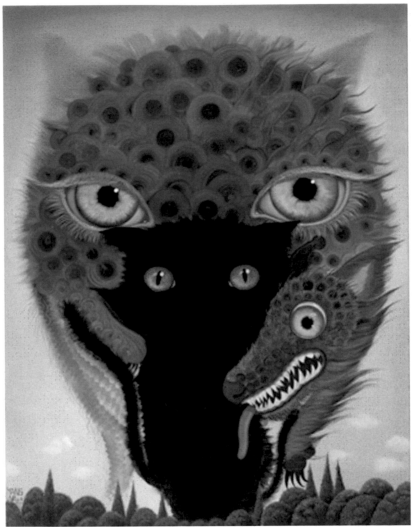

楊納，《守護者》，90×70cm，布面油畫，2012年

楊納的作品常以微觀的戲劇性場景出現，卻似乎盛載著大量人物和資訊的巨大諾亞方舟，很多時尚的、經典的形象及角色被她塞在裡面；或者是一種像舞臺佈景的浴缸上擁擠著楊納所關注和引用的各類符號和Nana小姐。

<div align="right">──柳淳風推介</div>

20 華麗的寂寞

May與Jack的婚禮是在一個五星級的飯店舉行，由於兩個人橫跨時尚圈與娛樂圈，當晚星光雲集。

藍姐在圈裡的人緣極好，影星朋友們都踴躍出席，並獻上祝福。

「兩位新人是小學同學，認識時間超過二十年，表面上看來是一場愛情長跑。」知名藝人憲哥當主持人，正誇張地介紹兩位新人：

「但這二十年間卻沒有聯繫，直到最近再度重逢。在花好月圓的夜晚，一時天雷勾動地火，雙方燃起愛苗，一發不可收拾，從熱戀到求婚，時間不超過六個小時，符合時下最流行的閃婚、閃電結婚。」

「現在我們有請總統上臺，表揚這對時代的新典範。」憲哥鄭重宣佈，現場響起一片掌聲，只見山寨版阿九總統笑容可掬的走上台，獻上祝福：

「……大家好。我要肯定這對新人不錯，尤其新娘子真不錯，結婚之後，更不會錯。將來如果有錯，完全是老公的錯，很高興今天有個不錯的開始，希望這個錯誤繼續下去……」沒講完，就被憲哥轟下臺：「胡說八道，讓你上臺就是個錯誤，現在改請美國總統上臺致詞，下一個北韓金正

日請準備。」這些山寨版的領導人，把會場搞得熱鬧異常、笑聲連連。

「這樣就結婚了嗎？」前來參加婚禮的小歡，靜靜地坐在喜筵上，冷眼旁觀這場喧囂的婚禮，不禁回想起剛與藍姐認識時的情景，記得May還埋怨說：

「忙的連談戀愛的時間也沒呢！」

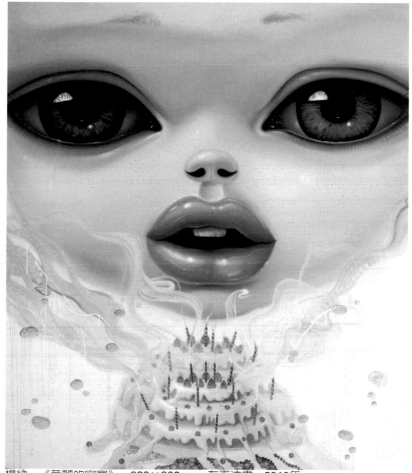

楊納，《華麗的寂寞》，220×200cm，布面油畫，2010年

無論如何，生活是消費的目標，服務身體需要又是生活的目標，身體的意志和身體中的能量激發人們對生活的創造。無數具有生命的個體存在是人類歷史存在和發展的前提，個人肉體組織的存在和自然界發生關係，產生了各種各樣的生命意義。而楊納作品中喬裝的身體是對身體在消費歷史意義中的一種直接呈現，引發出人們對於人生價值的思考。

——霍蓉推介

21 鏡中幻象

小歡在攝影棚內變換不同的服裝造型，Fred在一旁指導小歡擺出各種不同的姿勢，攝影師則認真的拍照著。

一張張以小歡為輪廓的照片，角色快速的轉換著，亦正亦邪，時而清純動人，時而鬼魅嚇人。

小歡具備吃這一行飯的天份。

小歡好久沒有出現在鏡頭下，原本擔心自己會生澀不適應，但一站在鏡頭前，馬上就進入狀態，數位照相，透過大型銀幕很快能看到拍攝的效果，一張張小歡的照片，快速被播放著。

「可以了。」Fred喊停：「今天先到此為止。」

「效果很不錯。」攝影師吳影滿意地說：「小歡很上相。」

小歡露出微笑：「謝謝。」

「影子，一起吃宵夜吧。」Fred喊著攝影師的外號說道。

「好。我收拾一下。」攝影師允諾。

「待會兒一起吃宵夜吧。」Fred回過頭對小歡說。

楊納，《鏡中幻象》，150×200cm，布面油畫，2009年

　　在作品《鏡中幻象》裡，冰冷的鏡子反映出一隻帶幻影的專注的充滿血絲的眼睛似乎在探究複雜而微妙問題追問始終灌注在眼神和表情之中。是驚訝或是疲憊，是暗自竊喜或是動物般的好奇，這樣的複雜情緒出現在一個梳妝鏡當中，是對女性形象外表壓力的調侃和寫照，即重新回歸到藝術作品產生的本原——現實生活，從而獲得新鮮的直覺和靈感。你默默凝視著情緒複雜的雙眼大睜著，一張不完全的面孔，卻有任何人都似曾相識的表情，你不仇恨也不讚美，不控訴也不哀怨。那不是無聊的消遣，而是徹底的無奈的極度地沉溺自我。我們所有讀過點女性主義的人都知道「女人並非生為女人，而是被造成女人的」（西蒙・波娃語）。而這製作女人的主要力量，就是男人的目光了。選美正是依男性目光打造樣板女人的經典示範，一個個女孩想盡辦法歷盡訓練，好把自己裝進男人設計的一套套格子裡，再拼個你死我活，好產生一位所謂「智慧與美麗並重」的佳人。

　　魔幻般質感的皮膚和突出的面部表情也是我希望作品具有的突出特徵。我著迷這種皮膚，喜歡那種半透明的，濕滑的質感，就如同我喜愛晶瑩剔透的甜品一樣，要的就是一種秀色可餐的感覺，這種質感如同「果凍」、「矽膠」一樣，是這個時代的特產，是我心目中當代的代名詞之一。也因為它那極端的細膩和微妙的色澤和色調，以及半透明的質感，讓畫中人看起來像是人體顯微鏡下的透明的漂浮著血管的胚胎，一種異樣的「非真實」得真實感。去窺視隱匿在表象之下的，超越具象的幻覺的本質之所在。

<div align="right">——楊納《真實的夢境：談我的藝術》</div>

22 饕餮

這是一家日式串燒店，老闆是日籍華人，賣的是典型的日本烤串，傍晚才開始營業，生意越晚越好。

「三位。」Fred進門之後說。

「沒有座位了，只能先坐吧台。」服務生很客氣地說：「您們先坐，一有空位就幫你們換位子。」

吧台的位子很擠，與鄰座之間挨的很近，這是一家生意興隆的旺店。

服務生一手捧著菜單，另一隻手端了盤烤串，一轉身不小心撞上突然出現的客人，「哇！」服務生驚呼了一聲，手鬆了，盤子眼看就要掉到地上了，只見那位客人伸腿一攬，隨手接起，那盤烤串平穩地被客人端著。

「好功夫！」Fred忍不住喝采，大家看了都暗自佩服。

「謝謝您。」服務生鬆了口氣，連連道謝，接過那盤烤串。

那位客人就挨著Fred旁邊的位子坐了下來。

Fred習慣性的捲起袖管，不經意地露出手臂上的圖案，就是那隻長有彎角的火龍。

「你有刺青？」攝影師影子好奇的問。

「很酷吧！」Fred得意的將手臂展示著。

一旁的小歡看了，偷偷地竊笑著。

「刺青不適合你。」攝影師影子說：「像個幫派人物。」

這時鄰座的一位男子突然開口：

「兄弟。我也有一個。」說著，就卷起袖子露出紋身圖案來。

幾乎是一模一樣的刺青，只是對方線條不那麼清晰。

「我從小就有這個圖案。」如同見到親人一樣，男子語帶激動：

「火龍上的角，是最近才長出來的。」

「你滿三十了？」Fred問。

「是呀，你怎麼知道？」紋身男子反問。

「因為傳說中的火龍族人在三十歲以後開始長角。」Fred答：「原來是真的。」

「所以你也三十了？」紋身男子笑說。

「你真的是火龍族的人嗎？」Fred沒正面回答他的問題，驚訝的問。

「難道你不是？」紋身男子問。

「我不是。」Fred坦白承認：「我是在一本舊書上發現這個圖案，手臂的火龍是畫上去的。」

「畫的？」紋身男子有點失望，同時感到疑惑的說：「可是，你卻知道那個傳說。」

「美麗的傳說。」Fred用一種近乎崇拜的口吻說：「那是我聽過最美麗的神話。」

「那不是神話！」紋身男子突然激動地反駁。

「你的出現，證明傳說是真的。」Fred語氣興奮了起來：「朋友，這是我的名片。」Fred掏出名片遞給紋身男子，看得出來，他有意要進一步結交這個神話中的人物。

男子接過名片，唸著：「藝術總監……」

Fred順勢介紹自己及兩位朋友：「我是Fred，這是攝影師影子，那位是女主角小歡，我們有部電影剛開拍。」

「我叫大力，在片場當替身。」紋身男子豪邁地說。

服務小姐突然出現，插話說：「對不起，有位子了。」

「一起坐吧，大家聊聊。」Fred邀請紋身男子也一同移桌。

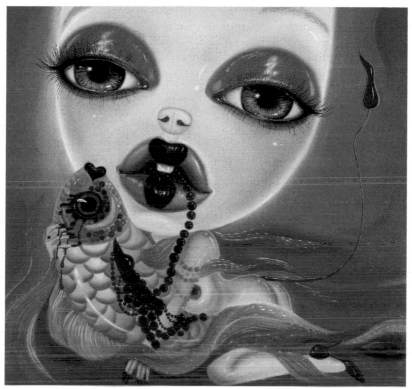

楊納，《饕餮》，190×200om，布面油畫，2007年

在楊納的作品中，我們讀不到六〇年代藝術家那種苦澀、凝重的「傷痕」記憶，也看
不到七〇年代畫家的那種「青春的殘酷」，相反，我們感受到的是一種迷離幻化的青
春體驗。之所以會有如此大的差異，主要是八〇後的藝術家面對的是一個全新的時
代，身處在一個不同與往昔的社會文化情景當中。

——何桂彥推介

23 破碎的魔咒

大力沒有拒絕，起身移位。

位子坐定，Fred向服務生點了兩壺燒酒及各式各樣的烤串。

「這個老闆很自負。」Fred輕鬆地打開話匣子：「他故意把大門做的特別矮小。」

大夥很有興趣的聽著。

「他認為：想吃我的食物，進門就得先低頭。」Fred說完哈哈大笑，舉杯邀請大家：「來，首先敬我們的新朋友，大力。」

大家舉杯乾了一杯。

「這杯換我敬大家。」大力很豪爽地又乾了一杯：「很高興認識各位。」

「大力，你的功夫很了得。」Fred想起剛剛那一幕，讚美說。

「我是連續二屆的武術冠軍。」大力黯然道：「但真實生活卻用不上。」

「你可以開武館，當教練呀！」攝影師影子說。

「習武的人越來越少了。」大力感歎地說：「現代人吃不了練武的那種苦。」

「大力，最近有空嗎？」Fred突然問。

「不瞞你說，我大半年沒有工作了。」大力坦白地說：「上一部片，跳車把腿摔斷了，剛剛才復原。」

Fred聽了，更加誠懇地邀請說：「加入我們吧，我需要一些武打動作。」

「行啊！」大力一口答應：「有活幹就行。」

小歡兩杯下肚，雙頰泛紅，特別好看，再次舉起酒杯對這大力說：「我想敬你一杯。」

大力絲毫不敢怠慢，先乾了酒，再問：「敬我什麼？」

小歡把酒也乾了，才說：「敬火龍族，我想聽這個傳說。」

大力又抿了一口酒，娓娓道來：

「中古時代由火龍統治整個世界。火龍可以化為人身，也可以現形在天空飛翔。當龍化身為人的時候，手臂上會出現火龍的圖騰，隨著年歲增長，火龍的圖案會出現變化。當火龍三十歲時開始長角，這時他會遇見心愛的人，而當火龍長出翅膀時，就可以自由飛翔。原本人類都是龍的傳人。」

「但是，現在人類不全是龍的傳人。」大力繼續說。

「為什麼？」小歡好奇的問。

「因為後來的人，泯滅了天性，再也成不了龍了。」大力簡單的總結。

「還有辦法補救嗎？」小歡天真的問。

「有，讓龍長出翅膀來。」一旁的Fred忍不住回答。

「幾歲才能長翅膀？」攝影師也憋不住地問。

「並不是所有的龍，都可以長出翅膀。」大力搖了搖頭，有點感慨地說：「長翅膀與年紀無關，至於如何才會長出翅膀，我不知道。」

大夥目光又移向Fred尋求答案。

Fred聳聳肩說：「我也不知道，書的最後一頁被撕掉了。」

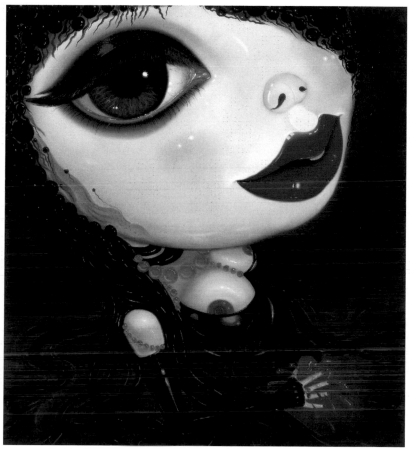

楊納，《破碎的魔咒》，160×150cm，布面油畫，2007年

楊納筆下的美人形象Nana千嬌百媚，充滿自戀與自我的情愫。誇張的卡通形象和細膩真實的肌膚描繪結合得天衣無縫，讓人感覺亦真亦幻。這也恰恰是這個時代帶來的感受，真實與虛幻之間的界限，被商業化、網路化、全球化所模糊。在這其中，人們往往很難找到自我，雖然他們是那麼的追求個性和自我。

——柳淳風推介

24 醉

從烤肉店出來之後，Fred送小歡回家。

小歡今天很開心，多喝了幾杯，已經微醺。

「太晚了。何況今天你喝多了。」Fred看著滿臉漲紅地小歡。

「其實，我搭捷運也挺方便。」小歡在車上帶著酒意說。

「從見妳第一眼，就找到感覺。」Fred好像在表白什麼。

「你結婚了嗎？」小歡趁著酒意，直率地問。

「當然……」Fred故意停頓，接著說：「當然沒有。」

「那你離婚過嗎？」小歡明顯酒精發作了。

「沒結婚，哪來的離婚。」Fred沒好氣地答。

「你是同性戀嗎？」小歡更勁爆地問。

「當然不是。」Fred大笑搖頭：「我喜歡女生。」

「你也可能是雙性戀。」小歡酒氣沖天的說。

「我只愛女生。」Fred好脾氣地加重語氣回答：「只會愛女朋友。」

「原來你有女朋友了……」小歡語氣有點低沉。

「就是妳呀。」Fred順勢說，呵呵笑著。

「人家，沒答應。」小歡醉意上頭，結巴地反駁。

「不正追著嗎？」Fred依舊笑說。

「如果……」小歡側身，雙眼迷蒙地看著Fred……「我拒絕呢？」

「我不會輕易放棄的。」Fred堅定地說。

「如果我拒絕，你會不會把我的角色刪除？」小歡趁著酒意說。

「……」Fred沒有回答。

「還是減少我的戲份？」小歡酒話連篇繼續說：「聽說這是圈內潛規則。」

「那妳打算執行這條潛規則嗎？」Fred故意問。

「吃飯，可以。」小歡最後說：「……睡覺，不行。」

說完，偏過頭就暈睡過去。

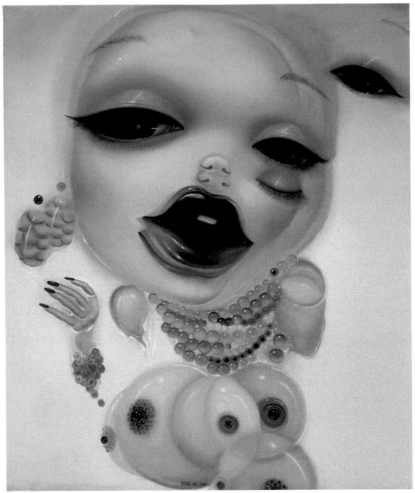

楊納，《醉》，120×100cm，布面油畫，2010年

　　《醉》裡的女孩是一個同時有著兩顆幼齒，慵懶眼神透著純真無辜、有著碩大光腦袋和成熟性感的身體有如同醉酒時才能看見的幻影，玻璃一樣的身體和臉蛋醉了般的漂浮在白色的液體上，像泡泡似的胸透著血管好像可以融化在液體裡。

<div align="right">──楊納《真實的夢境：談我的藝術》</div>

25 親親

車子開到Fred的公寓。

Fred背著小歡進門，把她放到床上，幫她把鞋脫了，蓋上棉被。

Fred看著熟睡地小歡，忍不在她額頭上親了一下。

起身，自己打開櫥櫃，拿出備用的枕頭與毛毯到客廳去。

上午。

Fred一睜開眼，就看到小歡的一張笑臉。

「早安。」小歡說。

「這麼早就醒了。」Fred坐起來，說：「你昨晚醉得不醒人事。」

「昨晚，不記得了？」小歡依然有點宿醉，開玩笑地問：「你沒有非禮我吧？」

「坦白說⋯⋯」Fred笑嘻嘻地答：「有。」

小歡立即反射動作的環抱雙手在胸前：「你把我怎麼了。」

Fred裝出一副懺悔的模樣：「坦白從寬，我偷親了你一下。」

「你趁人之危。」小歡故作生氣狀。

「我情不自禁嘛。」Fred實話實說。

小歡嘟著嘴、氣呼呼……「你不是好人。」。

Fred覺得委屈……「早知道你這麼說，昨晚索性就當個真壞人。」

「你會怎樣？」小歡故作驚慌。

「我會……」Fred作勢要撲過來。

「壞人。」小歡起身逃開，一面笑說……「果真是個壞人。」

Fred一躍而起……「讓你見識一下壞人。」

兩人一陣嬉鬧。

這時手機聲響。「別鬧了！暫停。」小歡喘氣地說……「我有電話進來。」

「嗨，新娘子。」小歡接了電話……「好呀，什麼時候？」

掛斷手機，小歡說……「藍姐打來的。」

「有事嗎？」Fred問。

「有個演出的機會。」小歡開心地答……「與大明星一起走秀。」

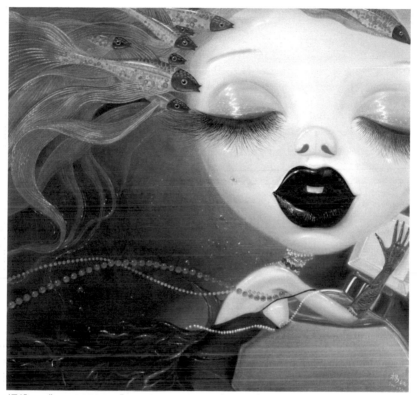

楊納，《KISS KISS！》，190×200cm，布面油畫，2006年

在這種構圖中，是楊納精神想像空間的物質替代，也可以引申為巨大而空洞的物質世界的象徵性符號表達。而充斥這些空間的各種元素：比如奢華的傢俱、嫵媚的女性形象、表達性慾的各種誇張的器官等等，帶有「動漫美學」和「暴力美學」情境的各色形象等，則是楊納個人情感世界對物質世界的批判和抽離。

——柳淳風推介

26 熱帶魚

這是Jack公司舉辦的一場時裝秀義演，邀請當紅的明星穿著公司設計的服裝走秀，為失學的幼童募款。May負責彩妝，推薦小歡也參加模特兒走秀。

模特兒在伸展臺上活潑跳動演出，其間穿插明星出場，華哥、小淇、小S、力宏……都應邀熱情參與。每每有大明星出場，總會引起一陣騷動，台下攝影師的鎂光燈閃著不停。

Fred接到邀請函，出席這場時裝秀，位子很好，緊靠著舞臺。

輪到小歡出場，她穿著清涼，模樣俏麗。

小歡在臺上扮相如同一條熱帶魚，正盡情地在伸張台游走獨舞著，結束之後，又陪著華哥走出來，兩人攜手一起走到台前。

小歡對著華哥，貼身擺出各種性感的動作，兩人互動親密，現場響起陣陣的掌聲。

台下記者小高閃光燈閃個不停，近距離地拍了幾張特寫，並不時對臺上的小歡揮手。

小歡專注於表演，並沒有留意。

走秀在熱鬧中順利地進行著。

突然間，有位模特兒在Fred眼前跌倒，整個人快摔下來，全場譁然，原來她的高跟鞋斷了。

就在這一瞬間，模特兒突然騰空躍起，一個迴旋恢復了站立，隨後率性地脫掉鞋子往肩上扛，並

回頭俏皮地給觀眾一個飛吻，全場報以熱烈的掌聲。

剛剛摔倒的那瞬間，模特兒的手臂，露出龍的刺青。

「龍又現身了。」Fred驚訝地低聲說。

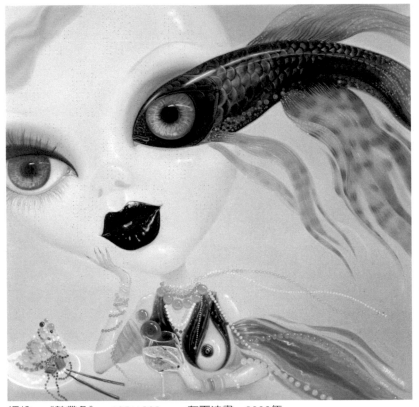

楊納，《熱帶魚》，195×200cm，布面油畫，2006年

楊納作品可貴的地方正在與於她對青春的表現明顯具有「八〇後」的社會癥候，即對消費時代的青青體驗的表現。此時，我們不難看到，《戀戀物語》、《熱帶魚》系列作品中的女孩們身上的各種首飾、珠寶也不僅僅再是一件件裝飾品，它們是消費時代的表徵，是滿足女孩們消費時的一串串物質符號。

<div align="right">——何桂彥推介</div>

27 秋波

時裝發表會很成功的結束了，Fred來到後臺。

記者小高正在為小歡拍攝。

記者小高：「再拍幾張特寫吧。」

小歡很配合的擺出幾個迷人的pose，頻送秋波。

很快拍攝結束，小高又忙著去訪問其他人。

Fred適時迎了過去。

「恭喜，演出很成功。」Fred向小歡祝賀：「今天的造型讓我耳目一新。」

「謝謝。」小歡顯然很開心：「認識很多新朋友。」

「你認識摔倒的那位模特兒嗎？」Fred問。

「哦，那是艾艾。」小歡笑著說：「你對她有興趣？」

Fred說：「她手臂上也有龍的刺青。」

「是嗎？」小歡聽了十分驚訝：「我找她出來。」

不久小歡出來，身後跟著一位高挑的女子，五官突出，充滿個性、妝還未卸。

「這是艾艾。」小歡介紹著：「這是Fred，藝術總監，也是一位知名造型師哦。」

「你好。」Fred向艾艾招呼：「剛剛那一跤，處理得很精彩。」

「獻醜了。」艾艾不好意思地回答。

「有件事冒昧請教。」Fred一面說著，一面捲起袖子，露出火龍的刺青。

「火龍！」艾艾彷彿見到了親人，也亮出手臂：「從小就有，原本以為是胎記，越長越大，為了這個圖騰，很多工作接不了，但是院長卻囑咐我不能把它去掉。」

「院長？」

「我是孤兒院長大的。」艾艾直言不諱。

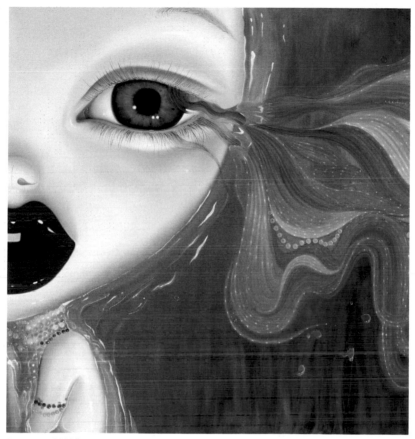

楊納，《秋波》，200×150cm，布面油畫，2008年

楊納的作品是美麗而嬌豔的女性人體。畫面中的女性是消費中的身體形象，帶著尷尬的完美。厚的嘴唇紅而酥軟，眼睛大而迷人，迷離的眼神在空氣中飄蕩，瓷化的肌膚粉飾著整個臉龐，人物頭部被誇大，肢體被壓縮，衣著帶著古典的尊貴，又充斥著時代的賦予的浮華與浪漫，在這裡身體被裝扮，每一分美麗都是製作出的工藝，身體成為了被消費馴服的工具。是對現代人生活的一種自我呈現。

——霍蓉推介

28 泡泡浴

深夜。

Fred 在浴室洗澡，鏡子反射他結實的年輕身軀，儘管工作忙碌，下班後總會作些簡單的鍛煉，最方便的是伏地挺身及仰臥起坐。洗澡前的五十下運動，讓他微微喘息著。

他喜歡先沖澡再泡澡。

當坐到浴缸時，不經意地看到了手背上的火龍。

他想起了武藝高強、卻苦無用武之地的大力，也想起美麗高挑的模特兒艾艾，他們身上有些共同的特徵，是什麼，卻說不上來。

「該把它洗掉了。」Fred 一面努力搓洗，一面回想這些三天的奇遇，忍不住歎說：「神奇的龍紋。」

Fred 本來只用清水擦洗繪畫的手臂，後來再加上沐浴精搓揉；但任憑 Fred 怎麼搓洗，火龍的圖案就是洗不掉，而且好像越洗越清晰，最後只好放棄了，看著刺青，Fred 自我調侃地說：

「難道我也是龍的傳人？」

他突然想起那個「美麗傳說」，自言自語的說：「找艾艾與大力，去把事情搞清楚。」

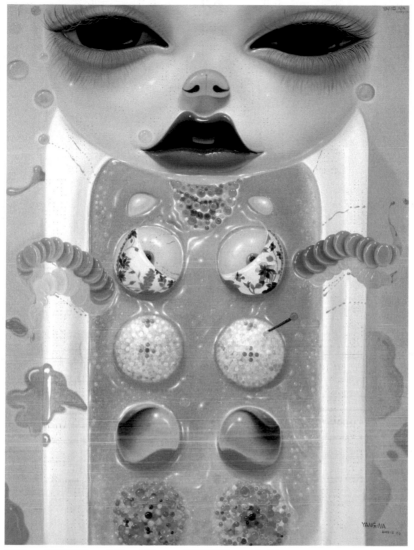

楊納，《泡泡浴》，200×150cm，布面油畫，2008年

楊納不斷的吹藝術的氣球來表達的夢幻世界，將藝術意象放入自己吹起的氣球裡，這個世界虛幻縹緲又來源於真實，體現出年輕一代知識份子的良知，值得珍視。

——柳淳風推介

097 泡泡浴

29 消失的甜蜜

這是一棟在郊區的養老院，建築有點老舊，卻打掃的十分乾淨。

Fred約了「大力」，一起陪同艾艾，想解開有龍的紋身之謎。

「院長現在住養老院？」Fred問。

「自從院長中風之後，行動不方便：我得工作賺錢，只能送他來這裡。」艾艾無奈地回答。

「院長沒有其他親人嗎？」Fred問。

「沒有。」艾艾答。

「你見過親生父母嗎？」大力有感而發地問。

「沒有。」艾艾聲音越加低沉。

「院長待我很好，就像父親一樣。」艾艾語氣充滿感情，以感恩地語氣說：「小時候他養我，現在他老了，換我養他。」

「就你一個人負責嗎？」大力問。

「是呀，我從小在孤兒院長大，很多同伴都比我早離開。」

「去了哪裡？」Fred問。

「大部分都在國外，散佈世界各地。」艾艾有點感傷：「當年會去孤兒院認養小孩的大都是老外。」

「同伴們離開後，再也沒有聯繫了嗎？」大力也問。

「沒有。」艾艾接著說：「他們一般很小就被送走，我是最後離開的。」

大力聽了，心裡感觸很多，不再言語。

「對了，孤兒院裡還有其他人有刺青嗎？」Fred再問。

「有。」艾艾答。

「誰？」Fred說。

「大家都有。」艾艾輕鬆地回答。

「哦」。Fred聽了有點驚訝：「包括院長嗎？」

「當然。」艾艾答：

「院長有隻長角的火龍。」

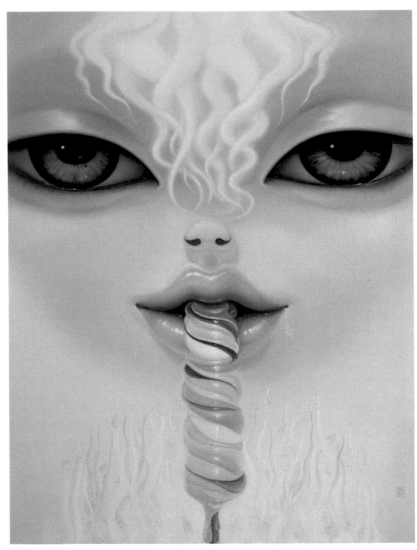

楊納，《消失的甜蜜》，190×145cm，布面油畫，2011年

30 血統

院長床頭的牆上掛著一面大大的龍形圖案，是一幅長了翅膀的飛龍。院長個子瘦小，由於長期臥床，神情略顯憔悴，看到艾艾立即展開歡顏。

「阿爹。」艾艾邊喊，急奔過去擁抱院長，之後介紹說：「這是我的朋友Fred及大力。」

院長揮了揮手，請大家坐下來。

「艾艾，我在電視看到你了，摔了一跤呢！」院長慈祥地說。

這座養老院設備齊全，每個床位上頭就懸吊著一台電視。

「因禍得福，那一跤摔出名了。」艾艾笑著答：「隔天登上影視版的頭條呢！」

「艾艾現在很忙，想邀她演出，還騰不出空呢！」Fred恭維地說。

「這麼忙就不必常來看我了。」院長眼光充滿憐愛，心裡很高興。

「人家想你嘛！」艾艾像女兒撒嬌地說：「順便來聽你講故事。」

「故事？」院長表情不解。

「這個。」大力這時露出了手背上龍的刺青。

「長角的龍。」院長略顯驚訝：「你的父母呢？」

「他們不在了？」大力答。

「不在了？」院長有點激動。

「失蹤了。」大力語氣低沉地說：「在我滿十八歲，父母出國去了，從此沒有再回來。」

「噢！」院長若有所思，隨後安慰大力說：「會再見面的。」

「真的嗎？」大力激動地問：「什麼時候？」

院長沉吟了一下才回答：「等龍長出翅膀吧。」

眾人的目光全集中在院長，這是此行的目的，Fred緊接著問：「龍如何才會長出翅膀？」

院長看了一眼Fred，問說：「你也有被龍紋身嗎？」

「被龍紋身？」Fred很驚訝聽到這個說法，沒有猶豫，立刻露出手臂上刺青：「這原本是畫上去的，但現在怎麼也洗不掉。」

院長繼續說：「凡是有善心的人，都具備龍性。原本龍長翅膀是件很自然的事。」隨即歎了口氣：「但近百年來，世道日漸淪落，卻沒有一隻龍能長出翅膀來。」

院長聽了，語氣和緩、態度和藹可親地說：「孩子，你也是龍的傳人。」

院長又輕咳了幾聲，氣若遊絲般的敘說著：

「傳說中，當第一隻龍長出翅膀，只要這條飛龍用它的龍鬚輕觸對方，另一隻龍瞬間也會長出翅膀來。群龍展翅高飛，在彩霞的輝映下，特別美麗……」

院長側身望向窗外，心思飄的好遠好遠，

末了說了一句：

「等待飛龍再現。」

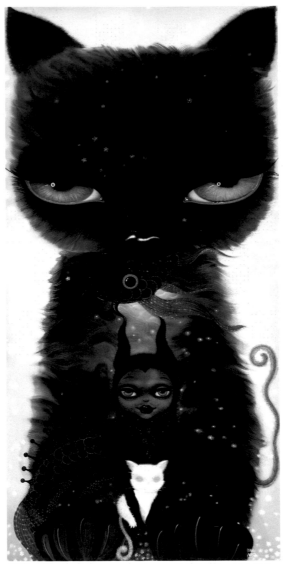

楊納，《血統》，200×150cm，布面油畫，2012年

31 緊身衣

在數位工作室內，Fred指揮著工作團隊忙碌著。

「好，換大力。」Fred說。

大力全身被緊密地掛滿感應器上場。

當通上電後，神奇的事情卻發生了。

「總監，你快來。」負責電腦操作的小張大呼：「螢幕出現奇怪的畫面。」

眾人圍攏過去，只看到螢幕瞬間成為黑屏，漸漸地有條龍的線條出現，龍的形象越來越明顯，在螢幕上翻騰著，而它的龍鬚，很明顯地發出如同電波的光點。再看「大力」，他卻一動也沒動的站在那裡，好像被觸電成木頭人似的。

「大力，你沒事吧。」Fred大聲說。

「還好，只是全身發燙。」大力臉部泛紅，小心的揮了揮手，生怕感應器掉下來。

「你先別動。」Fred顧不得他了，想看螢幕接下來會發生什麼事。

「這台電腦連接上網嗎？」Fred問。

「早連上了。」小張答。

「那是什麼？」Fred緊張的問：「不是一條龍！」

「天呀！」小張驚呼：「是一群龍，從四面八方攏過來。」

「拔掉插頭。」Fred突然說：「快！」

螢幕瞬間成為黑屏，此時有人大叫：「大力！大力！你怎麼了。」

「大力，你怎麼了。」

Fred抬頭看到大力跪倒在地，急奔過去：「大力，你怎麼了。」

大力滿頭大汗，眼睛濕潤，露出奇怪的笑容：「看到我的父母了。」

「在那裡？」Fred特感意外。

「在剛剛那一瞬間。」大力說。

確定大力沒事之後，Fred拍拍他的肩膀說：

「大力，對不起，這份工作你不適合。」

「噢！是嗎？」大力苦笑了一下說：「我的手腳跟肋骨都斷過，身體裡面多的是鋼釘與鐵骨，大概不適合通電吧。」

工作人員花了好一陣子功夫，為大力卸下身上的感應器。

「我很抱歉，」Fred緊緊握了一下大力的手，「保持聯絡。」

大力也激動地反握。

「哎喲！」Fred叫了一聲。

「抱歉。」大力急忙鬆手，抱歉地說：「我就是大力嘛！」

大夥看著落寞的大力背影離去，一時氣氛低迷。

「換艾艾拍下一個鏡頭。」Fred故意大聲說，重整士氣，組織大家恢復工作。

艾艾的手機突然響起。

「什麼？在那裡？」艾艾神情大變：

「院長被緊急送醫了。」

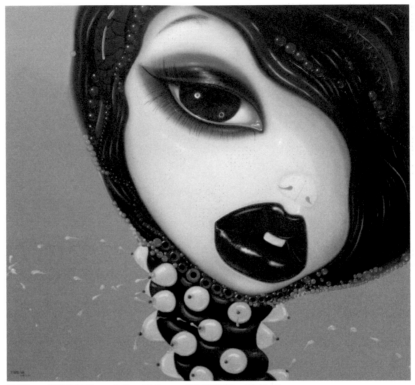

楊納，《緊身衣》，150×160cm，布面油畫，2008年

由於這些女孩長期生活在一種貪婪的、過度物慾化的生活中，所以她們的形象都有著一個共同的特徵：都有著充血的眼球、羸弱的身體和近似病態的美麗。顯然，這既是一群被「物慾」消解掉「崇高理想」的女孩，也是一群追逐時尚而沒有「青春殘酷」體驗的女孩，這既是一群生活在和平時代，身處在消費社會的女孩，也是一群沉醉在迷離幻化的青春中而忘卻了青春必定散場的女孩。最終，青春的印跡和時代的文化特徵被這些畫面中的女孩完美的連接在了一起。

<div align="right">──何桂彥推介</div>

32 當淚水浸濕了大海

艾艾在醫院著急的來回走動，Fred及小歡隨後趕到。

「現在狀況怎樣？」Fred問。

「還在急救。」艾艾一臉焦慮。

「知道什麼問題嗎？」小歡也關心的問。

「初步診斷是肺積水。」艾艾轉述醫生的話：「另外，很怕又再度中風。」

「院長以前中風過嗎？」小歡沒去過養老院，不知情的問著。

「兩年前有輕微中風過，但復健的不錯，只有左手不太靈活。」艾艾憂心地說：「我聽說中風再發作的幾率很高。」

「先別擔心，一切會好起來的。」Fred安慰說。

急救之後，護士出來說：

「病人狀況危急，需要觀察，現在轉到加護病房。」

加護病房嚴格看管病人的訪客時間及人數。在規定的時間內必須換上醫院指定的服裝，帶上口

罩，還得洗手消毒。

「加護病房，一次只能進去兩人。」護士小姐對大家說。

「小歡陪艾艾先進去好了。」Fred說。

當艾艾與小歡看到院長時，四肢怖滿各種注射針筒，最讓人心疼的是：院長嘴巴被插根大管子，整個臉部完全扭曲。

艾艾忍住眼淚，緊緊地握住他的手，在他耳邊忍不住地喊出：「阿爹，我來了……」

院長微微張開眼睛，表情痛苦無法言語，只是，淚水不停地流下來。

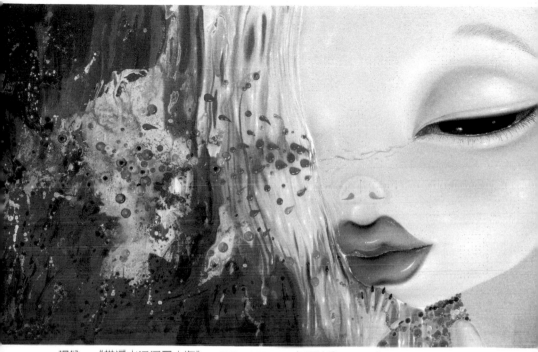

楊納，《當淚水浸濕了大海》，115×200cm，布面油畫，2009年

我常在作品中放入隱喻的符號，帶有情慾的味道，包括經常出現的魚和水，以及對女
性身體的表現，但這並不是你所要表現的本質。這些內容通常是慾望，壓力，脆弱的
神經……想創造一種氛圍給觀眾，但不能說太直白，因為有太多的作品是在一種壓抑
痛苦的氛圍中尋找感染力，我希望用看起來美好的東西來映射出一些敏感的問題，借
助「通感」的方式讓觀眾從氛圍到物體，皮膚到觸感，表情到情緒直接感受。

<div align="right">——楊納《真實的夢境：談我的藝術》</div>

33 衣裳

院長住院，每天醫療費用驚人。

此時，艾艾比任何人都需要收入，經濟的壓力驅使她拼命工作。

這是一則瘦身的廣告，幾位模特兒正在攝影棚接受訪談，模特兒們以自身的經驗來暢談吃完減肥藥品後的效果。

當輪到艾艾時，導演喊停。

「你有穿比基尼吧。」導演不由分說地下指令：「把外衣脫掉，拍幾個特寫。」

艾艾有些遲疑。

「趕快脫吧。」一旁的助理也催促著：「大家在等你。」

「為什麼只有我脫。」艾艾忍不住抗議。

「你不脫，就不用拍了。」導演生氣地回答。

艾艾只有咬牙地脫下衣服，穿著比基尼清涼上場。

導演下達重新拍攝的指令，主持人在旁鄭重地介紹：

「這是服用之後的效果。」

鏡頭特寫是艾艾玲瓏有致的身材，特別是那雙修長勻稱的美腿。

拍完了，艾艾回到更衣室，越想越氣，委曲的淚水，再也忍不住地掉落下來。

「你可以拒絕呀！」同台的人打抱不平說：「大不了就不拍！」

艾艾拭去淚水，堅毅地回答：

「我現在需要工作。」

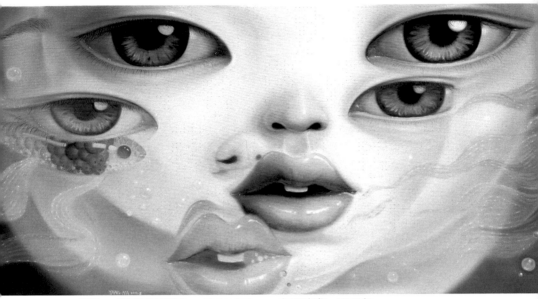

楊納，《雨做的衣裳》，100×200cm，布面油畫，2009年

我特別迷戀手工，迷戀早期經典畫派那裡
繼承來的技巧，所以我覺得把這兩個糅合
起來最能代表中國新一代的作品。
　　　　　　　　　　　　　　──楊納

34 跟隨我

艾艾在數位工作室內，Fred需要她來完成一些細緻的肢體動作。

艾艾身上掛滿了感應器，通電之後，整個人好像散發光芒一樣。

「哇！這是什麼？」電腦操作員小張驚呼。

「把手臂局部放大。」Fred看著螢幕說：「是一條龍，她的龍鬚正在傳送光點。」

「好像有資訊回應了。」小張興奮的說。

「點擊一下。」Fred指示。

螢幕上竟然出現的是大力。

「您哪位？」是大力的聲音。

「我是Fred……」Fred在慌亂中回答。

「哦！Fred，我在拍戲，快上場了。晚些時候回你電話。」大力說完掛上電話。

回過頭來，Fred問艾艾說：「你是怎麼辦到的。」

「突然想起大力。」艾艾回答：「上回他走後，心裡一直放心不下。」

「心電感應。」小張在一旁觀看著，突然插話。

這一端，大力正在拍片現場。

兩台車子快速地在山路中追逐，前後彼此激烈地碰撞著。

幾次的急轉彎，發出刺耳的磨擦聲，車速不減，依舊疾馳，後車不斷地撞擊前車，前車也不甘示弱的回擊，前面有個山壁，前車被逼得失速地撞上去，眼看就要撞山，車上的人急忙跳車，整個人在地上急速翻滾著。

車子撞毀，發出爆炸。

有人喊：「卡。」

現場燃起一片火海，一群人快速竄出，緊急滅火。

大力從地上緩緩地站起，神情痛苦，雙臂已經嚴重磨傷。

劇務過來看了一眼，以冷漠的口吻說：

「下一場沒你的戲，去醫院包紮一下吧。」

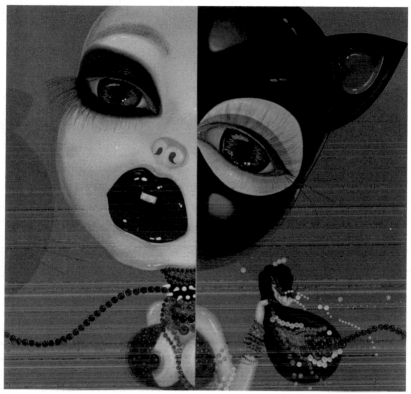

楊納，《跟隨我》，200×210cm，布面油畫，2007年

楊納喜歡用亦真亦幻的語言和觀念來傳達她對人生的感悟，與上一輩藝術家們不同的
是，她的感悟是很具象的：美女、美景、美酒，各種美麗又不真實的東西被藝術家狠狠
的堆砌在一起，營造出虛幻又迷離的意象。

<div style="text-align: right">——柳淳風推介</div>

35 紅寶石

一輛豪華轎車緩慢地停下來，就在老社區的路邊停了下來。

May每個月至少回一趟家，這是她多年來養成的習慣。

這個家，現在被稱為娘家。

May今天下車，頸上多了一付紅寶石項鍊，卻少了一份過去顧盼自雄的神采；同樣的裝扮，那付CD的太陽眼鏡，現在只是用來遮去睡眠不足的黑眼圈。

婚前婚後似乎沒什麼兩樣，還是一個人回家。

May踩著高跟，一手拎了個名牌包，另一手提著禮盒，緩步走到公寓大樓前。

May進了大門，但到了自家門口，還是習慣地按了門鈴。

門開了，

「閨女回來了。」May的媽，依舊昭告似的嚷嚷著。

「媽，好香哦。」

「女婿沒一起回來？」

「他工作忙，已經三天沒見到人影。」

「老是這麼忙？」聽得出來May的媽語氣裡有點責備的語氣。

「不能全怪他，我們彼此都忙。」May幫Jack緩頰。

「回來了，吃飯吧。」May的爹也出現了。

「Jack有事回不來，要我帶瓶酒回來孝敬您。」May高舉禮盒

「改天叫他回來陪我喝一杯吧。」爹接過May手上的提袋。

「你們倆別一天到晚的忙，年紀都不小了，趕快生個娃兒吧。」May的媽在一旁忍不住又嘮叨了一句。

「媽，您就別操心了。」May笑答。

「哪能不操心。」May的爹順勢幫腔：「你都快成高齡產婦了。」

「這事光我一個人急沒用呀！」May有點委屈。

「下回把Jack帶來，我得說說他。」May的爹說。

「菜都涼了，先吃飯吧。」May的媽說。

「餓了。真餓了，我來盛飯吧。」May很高興終於可以結束這個話題，轉身溜進廚房去。

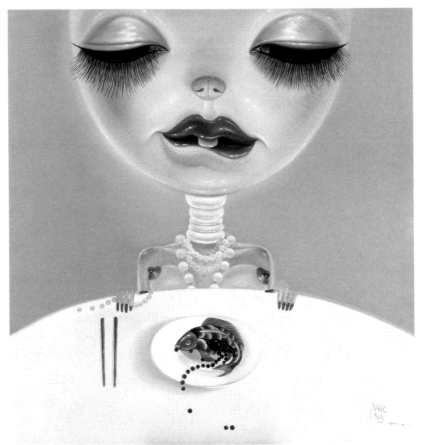

楊納，《紅寶石》，160×150cm，布面油畫，2007年

楊納即用女性的眼睛發現她對社會發展變化的感受，用畫筆來表達她個人的生存體驗。社會的快速發展也同樣帶來了與傳統道德相悖的文化現象，「那就是虛榮浮華，在這個充滿泡沫的年代，海選、虛假投票、庸俗政治、數字經濟、美女效應、美好廣告讓人們忘記了危險和痛苦的存在，人習慣用包裝來評價人或物，青春無度的女生希望用愛情換珠寶。報紙的正面是房市與金錢背面是整形豐胸，不協調的東西因泡沫的覆蓋顯得五彩美麗，但真相總會浮出水面。」

──柳淳風推介（引自楊納訪談）

36 新娘

吃完飯，May離開父母的家，沒有直接上車，一個人在月下散步。

想起不久前才與Jack在這條馬路上攜手漫步著。

這是一個涼爽的夏夜，有些許的微風，抬頭看到一輪明月。

路旁的街燈照出自己長長的身影。

走到那天Jack對她求婚的地方，不禁停了下來，滿懷心事。

高高的街燈下，彷彿有一個小小的人形，對自己數落著⋯

「他還是記憶中那個關愛你的小男孩嗎？」

「你是否瞭解這個男人？」

「你知道已經結婚了嗎？」

如果婚姻是愛情的墳墓，那麼閃婚則是快速結束對男女原本存在的美好想像。

「我結婚了，so what?!」

May仰頭挺胸快步離去，

高跟鞋的跫音在深夜的空巷中，清脆地迴響著。

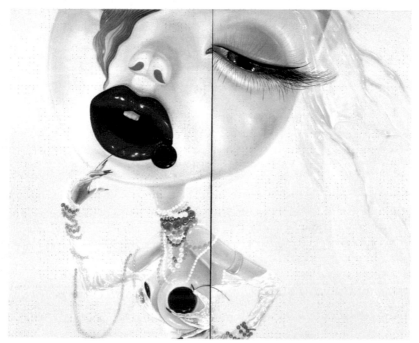

楊納，《偷摘櫻桃的新娘》，150×180cm，布面油畫，2006年

她以珠寶來象徵浮華世界，以櫻桃、魚和水來象徵情慾，會噴乳汁的乳頭，那種幽
默，楊納認為和一般認知的卡通、動漫並沒有直接關係。她在創作自述裡表示，中國
歷代文人墨客或藝術家運用誇張的藝術表現手法，將生活內容集中典型化、形象化，
而產生美的符號，形成藝術的形式美。

——陸蓉之推介

37 舞

May與小歡在咖啡館，氣氛緊繃。

「Simon打電話來問怎麼一回事。」May遞給小歡一份報紙：「今天影劇版的頭條都在炒Simon跟你的緋聞。」

小歡看到報紙上，有張華哥與他在夜店擁抱的特寫，還有最近與他走秀時，兩人貼身熱舞的親暱的照片。

「藍姐，我不知道呀！」小歡一臉迷惑、委屈地說。

「Simon是我介紹認識的。」May似乎氣憤難平，壓抑著情緒說：「那一晚有媒體在場，都怪我起鬨，讓你們擁抱。」

「藍姐，這不能怪你。」小歡心急地問：「都跟華哥解釋了嗎？」

「他有點不開心，卻能理解。」藍姐眼睜睜地盯著小歡說：「現在就看你對面對媒體怎麼說？」

「我該怎麼說？」小歡頭一遭成為媒體的焦點，有點手足無措，茫然地問。

「儘量冷處理。」May以老大姐的口吻，面授機宜。

「怎樣冷處理？」

「多說不如少說，少說不如不說。」

「到底是誰炒出這條新聞的？」小歡依舊一臉迷惑。

「如果不是華哥那邊。」藍姐分析：「問題應該在你這邊。」

「可是我沒有呀！」小歡急忙辯解著。

「當然不會是你。」藍姐說：「可能是你參與的影片對外放的消息。」

「難道是劇組那邊⋯⋯」小歡一下子恍然大悟。

「每回炒新聞，總是有新片要發。」藍姐作出結論：「緋聞是最簡單有效的宣傳。」

「怎麼可以這樣！完全不顧我的名譽與感受。」

小歡生氣了，拿起電話就撥⋯

「Fred，我想見你。」

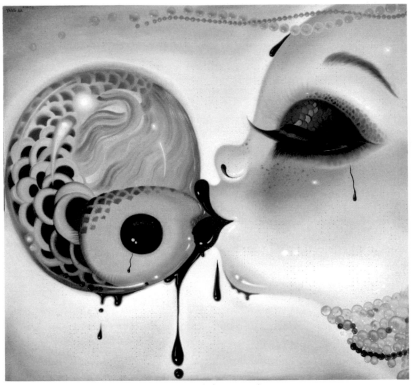

楊納，《舞者》，150×160cm，布面油畫，2008年

這些形象更接近當今的時尚流行文化，楊納的初衷是對流行美學進行提煉，所以她從大量的時尚雜誌中萃取流行美學的元素，因此對她而言，時尚的流行樣式和卡通、動漫一樣都是展現時代審美特徵的媒介，也是資訊時代反映潮流的造型。

——陸蓉之推介

38 不是毒藥

Fred手捧一大束花，喜滋滋的出現在小歡面前。

「終於想起我了嗎？」Fred顯然很開心。

小歡沒有笑容，以冷漠的口吻說：「我上媒體頭條了！」

「頭條新聞？恭喜你呀！」Fred原本輕鬆回應，看了小歡臉色不對，一臉狐疑問：「昨晚畫了一夜稿子，接到你電話就匆匆趕過來，發生了什麼事？」

「我鬧緋聞了。」小歡忍住情緒。

「消息竟然傳的這麼快！」Fred說：「戀情曝光了？」

「才不是跟你？」小歡滿腹委屈。

「那跟誰？」Fred驚訝地問。

「你是真不知道嗎？」小歡生氣地說：「跟華哥。」

「哪個華哥？」Fred一時間沒有反應過來。

「Simon。」小歡答。

「真的嗎？」Fred還是沒有進入狀況。

「我才要問你呢？」小歡一副興師問罪的口氣。

「我怎麼會知道你跟華哥的事？」Fred這下子也覺得自己委屈。

「不是劇組放的消息嗎？」小歡問。

「不太可能。」Fred想樂一下，低聲的回答：「片子才剛拍，沒理由現在就炒新聞！」

「你的意思是，片子發行時就有可能嗎？」小歡斷章取義地說。

「你曲解我的意思了……」Fred想辯解。

「現在媒體、網路把我講的多難聽，謠言比毒藥更難受……」小歡不由分說，淚水在此刻流了下來，自顧自地說下去：「都說我為了出名，故意勾搭華哥，甚至說我是自導自演，……把我講的十分不堪。」

「你先別生氣，娛樂圈就是這樣子……」Fred想要安慰，卻又被小歡打斷：「別告訴我，這是娛樂圈的潛規則！」

小歡說完，就憤而離開，留下發愣的Fred。

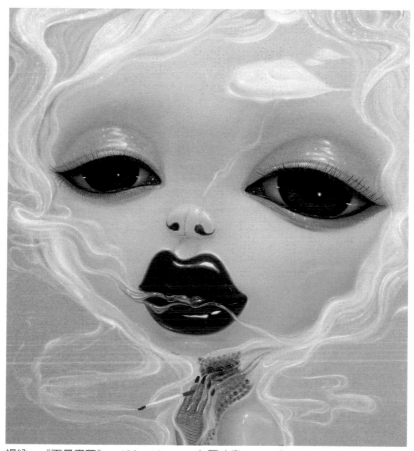

楊納，《不是毒藥》，130×120cm，布面油畫，2008年

39 冰

艾艾在加護病房。

自從院長轉到加護病房之後，醫療費用驚人。

院長的病情一直沒有好轉，由於年歲已高、身體虛弱、連帶引發許多併發症，主治大夫們會診之後，意見分歧。

「你得趕緊做出決定！」值班醫生對艾艾說。

「一定必須開刀嗎？不開刀可不可以？」艾艾擔心院長歲數這麼大了，恐怕無法承受大型手術。

「這樣吧！你也聽聽麻醉師的意見。」值班醫師最後說：「但下週一定要做決定。」

值班醫師臨走前又補了一句：「另外，院長嘴巴那根大管子下週也得拔掉，要進行氣切。」

「氣切？」

「也就是在脖子開個洞，插根管子直接呼吸。」

「大管子現在能拔嗎？」艾艾看著院長張大嘴巴，整個臉因為管子而扭曲變形，內心十分不忍。

「病人現在完全靠機器的輔助，才能正常呼吸。」醫師進一部說明：「關掉機器，病人無法自行呼吸。」

艾艾聽了更加憂慮：「如果插管後，未來得全靠機器才能呼吸。」

麻醉師來了，仔細翻閱了病歷資料，然後為艾艾說明情況：「病人現在很虛弱。如果進行大型手術，全身麻醉非常危險。」

「有多危險？」

「會醒不過來。」麻醉師說話的語氣平穩而堅定，透露出一份對專業的自信。

艾艾陷入了兩難：「怎麼辦？不開刀不行，但開刀風險更大。」

艾艾緊皺眉頭，憂心的是還不止這些，眼下還有更現實的問題必須面對，她轉而問護士：「請幫我查一下醫療費用。」

不料，那位護士卻立即回答：「上午有人付過了。」

「什麼人？」艾艾想不出來，有誰會來支付如此龐大的費用。

「是一個高壯的男子，他經常來。」護士小姐顯然對來人很熟悉，以憐憫地語氣說：「他今天來時，包紮著雙手，受傷挺嚴重。」

「誰呢？」艾艾原本一顆冰冷的心瞬間融化了，既是感激卻又擔心：「他，受傷了？」

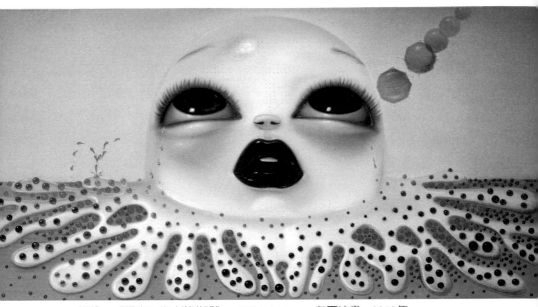

楊納，《陽光下的冰淇淋球》，100×210cm，布面油畫，2010年

40 魚躍

這是拍片的外景現場。

大力站在十層樓頂的矮牆上。

大力有懼高症，今天他豁出去了，這場戲的片酬誘人，只得硬著頭皮下場。

站在樓頂上，雙腳竟不自主地顫抖起來。

「準備好了嗎？」樓下傳來擴音器的聲音。

大力大聲回答：「可以了。」

接著，擴音器開始倒數計時的聲音：「5、4、3、2、1、跳！」

大力睜開眼，感到一陣暈眩，隨後魚躍而下，眾人發出一陣驚呼。

大力跌入地面上準備好的安全氣墊內，久久沒見起來。

劇務趕了過去，緊張地問：「沒事吧。」

大力終於緩緩站起身來，勉強回答：「沒事。」

「沒事就好。」劇務鬆了一口氣。

這時，遠遠傳來導演的吆喝聲：

「再來一次。」

大力吃力地揮了揮手，大聲回覆：

「好。」

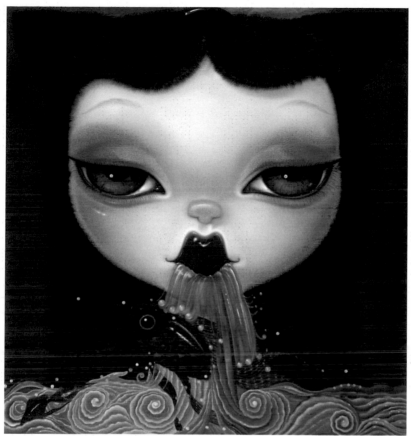

楊納，《Fishing—漁》，160×150cm，布面油畫，2012年

魔幻般質感的皮膚和突出的面部表情也是我希望作品具有的突出特徵。我著迷這種皮膚，喜歡那種半透明的，濕滑的質感，就如同我喜愛晶瑩剔透的甜品一樣，要的就是一種秀色可餐的感覺，這種質感如同「果凍」、「矽膠」一樣，是這個時代的特產，是我心目中當代的代名詞之一。也因為它那極端的細膩和微妙的色澤和色調，以及半透明的質感，讓畫中人看起來像是人體顯微鏡下的透明的漂浮著血管的胚胎，一種異樣的「非真實」的真實感。去窺視隱匿在表象之下的，超越具象的幻覺的本質之所在。

——楊納

41 浮

艾艾穿著清涼入鏡。

平面攝影師要求做一些性撩人的姿態。

當拍過一陣子之後，攝影師說：「男模特兒上場。」

接下來是拍攝男女兩人互動的姿勢。

攝影師要求的姿勢越來越火辣，還不時親自示範，有意無意地碰觸著艾艾的身體。

艾艾幾度眉頭緊皺，卻又隱忍下來了。

再經過一陣拍攝之後，攝影師終於說：「好，今天到此為止，收工。」

看著艾艾走下臺來，

攝影師對她說：「待會兒，一起吃宵夜。」

艾艾客氣地回答：「不用了，謝謝。」

攝影師不容拒絕地說：「廠商要看拍攝效果，指名要妳一起去。」

這時手機響起，艾艾接了電話：「好，我馬上到。」

放下電話，向攝影師說：「對不起，我爸病情危急，必須趕過去。」

攝影師卻以威脅的口吻說：「別找藉口，不配合，換掉妳。」

艾艾深深吸了口氣，對攝影師擠出笑臉，撂下一句：「那就換了我吧！」

說完，頭也不回地離開。

「妳，妳……」攝影師氣極了，一時間竟然口吃得罵不出口。

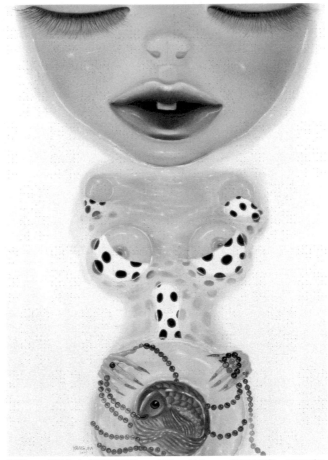

楊納，《浮在白色液體裡》，160×115cm，布面油畫，2007年

在佈局開拓中時而輕快時而嚴謹，隨詩歌般的節奏經營畫布上的情緒，最終，不可思議的凝結成強烈的視覺觀念，經過解構後再純化的元素，重組成觀者容易解讀也易誤讀的感觀，楊納在兩者間遊移平衡，作品上呈現這虛幻寫實風格，使真實與幻想投射無限的交互映像！

──王景義推介

42 獵心

艾艾趕到醫院時，大力也在加護病房門外。

艾艾驚訝地問：「你怎麼來了？」

大力回答：：「我接到醫院的電話。」

看到滿身是傷的大力，艾艾突然想起那天護士的話，前來付款的是一位受傷的男子，便問：「醫療費用是你付的？」

大力原本想默默行善，不讓艾艾知道，經她這麼直白一問，只得不好意思的點頭道是。

「為什麼？」艾艾不明白大力為什麼要這麼做，因為雙方只見過幾次面，並無特別的交情。

「我也是龍之家族的一員！」大力沒有多想地回答。

「龍之家族?!」艾艾初聽一怔，還在琢磨這句話的含義。

「這根本不算什麼啦!」大力加重語氣地說,還灑灑地擺了擺手。

「你受傷了?」艾艾看到大力手臂上的紗布。

「不礙事。」大力苦笑回應,下意識地摸了摸傷處。

艾艾心裡其實明白:大力是為了籌集醫療費用,卯足了全力。

「大力,別這麼拼命。」艾艾見識到眼前這位熱血男子的真性情,語帶關懷地勸說。

「咱們急用錢,沒事的。」大力再次展現男人的擔當。

「其實,……你,沒有義務這樣做。」艾艾儘管目前工作辛苦、急需救助,但與生俱來的自尊,不斷提醒著自己不能無端接受恩惠。

大力這時卻以充滿感情的語調述說:

「院長和妳都是我的親人,我已經沒有其它親人了。」

艾艾聽了十分感動，在這個困難的時刻，她真的很需要有人幫忙。

對於大力的主動援助，再也按捺不住內心的激動，她伸手緊握大力，彷彿找到了家人，從此不再孤單，感覺有了依靠。

「謝謝你，大力。」

艾艾動情地不斷重複說：「謝謝你……」

這時，加護病房的門開了。

護士出來宣佈：

「院長暫時度過危險，可以進去看他了。」

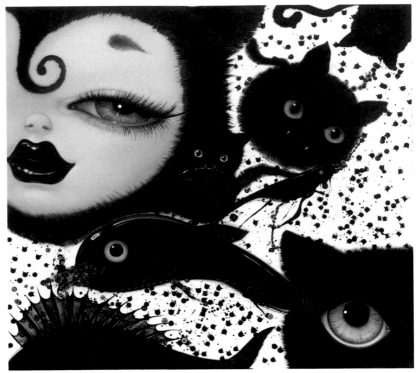

楊納，《獵》，150×160cm，布面油畫，2012年

43 不是

小歡為了避開媒體的追逐，刻意到姐姐家去住幾天。

這天，小歡帶著姐姐的小孩一起到遊樂場去玩。

小歡與孩子一起坐雲霄飛車，又一同坐了碰碰車。

「想不想吃霜淇淋？」小歡問。

小孩點頭。

小歡就率起小孩的手一起去買霜淇淋。

小歡笑說：「今天玩得開心吧。」

孩子天真的點了點頭，添了一口霜淇淋。

這時，有兩個陌生人走過來，後面那位還不斷地拍照。

戴帽子的那位，原本壓低帽沿，看不出臉龐，近看才認出是記者小高。

「你好，我們真有緣，好巧在這裡又遇上了。」小高主動打了招呼。

小歡嚥下剛到口的霜淇淋，匆促間答了聲：「你好。」

「你的小孩？真可愛」記者小高說。

「不是的，是姐姐的孩子。」小歡當下馬上否認。

「孩子與妳玩得很開心呀。」小高故意說。

「孩子與我很親，經常一起玩。」小歡沒有多想。

「阿姨媽媽。」小孩看著陌生人，拉住小歡的手。

記者小高聽了，笑著說：「小孩喊你媽媽呢？」

小歡立即糾正：「是阿姨媽媽。」

最後，

記者小高丟下莫測高深的笑意離開了。

「明天少不了又有新聞。」

小歡歎了口氣：

看著小高離去，

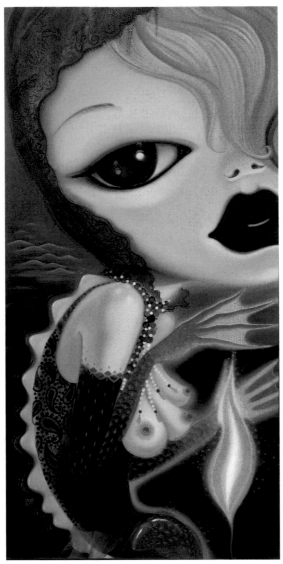

楊納，《人魚不是公主》，210×100cm，布面油畫，
2011年

44 毒藥

幕後的化妝間是娛樂圈的情資中心，各種傳聞、八卦與真相，五花八門、真假難辨，精彩程度不下於台前。

Fred幫渤哥為新戲作造型，新出爐的影帝渤哥正悠閒地看著雜誌。

渤哥邊翻邊說：「這女孩很亮眼呀！」

Fred瞄了一眼雜誌，看到是小歡，便附和讚美一句：「她很有型。」

渤哥不是靠外形走紅，當年進劇校的時候，沒有人看好他，甚至常拿他開玩笑。

「這付尊容，上得了檯面嗎？」得獎後，他常自我解嘲地說。

渤哥似乎看得很入迷，隨口讀著報紙內容：「……可能是個未婚媽媽？」

Fred聽到這話，本能的反駁說：「別聽報紙瞎說。」

「你認識她？」渤哥擡起頭來，訝異地看著Fred。

「一個朋友，目前八卦新聞正在消費她。」Fred避重就輕地回答：「傳言，有時比毒藥更可怕。」

「新人靠鬧緋聞出名，恐怕不是個正途。」渤哥批評一句。

「有時候，人在江湖，身不由己呀！」Fred不自主地替小歡申辯，對她，一直深懷好感。

渤哥聽了，笑開了，玩笑似的說：「不過，在娛樂圈，有新聞總比沒新聞好。」

「這話聽出你的無奈。」Fred附和地乾笑了兩聲。

「是是非非只有當事人自己清楚。」渤哥有感而發地嘆了口氣。

「有時連當事人都說不清楚。」Fred想起小歡最後那張微嗔的臉。

渤哥忽然正色問：「那你覺得她真的有孩子嗎？」

Fred聽了一怔，也嘆了口氣，無可奈何地說：

「媒體都吵成這樣子了，我也不確定。」

楊納，《不是毒藥2》，120×100cm，布面油畫，2009年

楊納的女性形象有自我投射，亦頑亦邪，若有「可惡處」，也會因「可愛」而被喜愛。

──高千惠推介

45 女魔頭

Fred兩眼無神地瞪著電腦螢幕。

突然有電子郵件進來。

Fred點擊郵件，念著信函：「邀請您參加世界盃時尚造型大賽中國代表甄選賽。」

Fred詳細看了比賽相關的訊息，最後點選信件，予以刪除，又回復原來的頁面。

螢幕上停留在小歡的畫面，一副青面獠牙的邪惡模樣。

老唐出奇不意的出現說：「失戀了？」

Fred瞄了老唐一眼，沒接話。

老唐不識相地繼續說著：「讓女主角長角，效果不錯。」

Fred沒好氣地開口問：「什麼效果？」

老唐悠悠地答：「像個女魔頭。」

Fred將小歡的臉換成深綠色：「聽說她有小孩了。」

老唐瞪大眼：「這種八卦你也信？臉部綠色效果不錯。」

Fred有將小歡的臉換成暗灰色：「孩子都叫媽媽了！」

老唐乾笑兩聲：「下回該讓那小孩也喊你一聲：叔叔爸爸。」

Fred聽了若有所悟，將小歡的臉換回了淡淡粉紅色。

老唐拍了拍Fred的肩膀：「這才是她原來面目，真漂亮。」

Fred抬頭：「老唐。」

老唐：「什麼？」

Fred態度誠懇地說：「謝謝。」

氣氛頓時變得感性起來，沉默了一小會兒。

老唐開口說：「Fred。」

Fred低聲答：「什麼？」

Fred淡淡地回說：「不會。」

老唐緩緩地問：「你會參加比賽吧？」

老唐：「為什麼？」

Fred：「比賽只是形式，關鍵在比關係。」

老唐大剌剌地說：「咱們關係也不錯。」

Fred：「那我們圖什麼？」

老唐：「榮譽。」

Fred：「靠關係有什麼榮譽？」

老唐：「大家都有關係，接下來就是比實力。」

Fred：「咱們有的是實力。」

老唐：「所以靠實力得勝，就是一項榮譽。」

Fred：「我個人不缺榮譽。」

老唐態度嚴肅地說：「那就為我們團隊、為國家爭一個吧。」

Fred沒再接話，陷入沉思。

楊納，《穿石油的女魔頭》，160×150cm，布面油畫，2008年

楊納的作品善於以鮮亮、誇張的局部刻畫抓住人的視覺注意，然後再適度地增加敘事性的描述，通過道具、姿態、手勢等悄然暗示人的心理狀態。這種裝飾性的細節描繪，既為畫面增加了矯飾性成分，與玩偶式的面相吻合，增強了畫面的虛無氣息，又為作品帶來了一定的可讀性，使畫家對青年人生的哀婉與詠嘆，像背景音樂一樣瀰漫在畫面之中，使你不知不覺為畫家設定的情緒所籠罩。

──王林推介

46 夢遺

片場裡，架設一座擂臺，臺上演出激烈的搏擊賽。

大力現在就在臺上，對手是個西洋摔跤大漢。

大力一個迴旋把大漢踢倒，對方狂怒，翻身爬起立即撲了過來。

大力幾記重拳，對方不為所動，近身將大力舉起，重重摔了下來，接著拳打腳踢，然後猛然的將人抬起，丟出臺外。

「卡。換男主角上。」導演喊停。

倒在地上的大力，緩緩地爬起，步伐蹣跚地走開。

艾艾在一旁遠遠地看著這一幕，眼眶紅潤。

大力不經意地看到了艾艾，痛苦的臉孔，立即擠出笑容來，就在這時突然體力不支的昏倒過去。

迷糊中彷彿聽到艾艾的呼救聲：「大力，大力，你怎麼了？」

「再跳一次！」

「再跳一次！」

「不要！……」

大力在噩夢中驚醒，

睜開眼睛，發現自己在醫院，然後，他看到了艾艾。

大力氣息微弱地問：「我怎麼會在這裡？」

艾艾憐惜的答：：「你受傷了？」

大力安慰道：「沒事的，休息一下就好。」

艾艾覺得有必要讓大力明白目前的傷勢，嚴肅地說：

「大力，你傷的很嚴重，骨折多處，醫生正在會診中，你的狀況很危險。」

大力卻吃力地想要爬起來，一面說：「走，我們出院吧。」

艾艾急力制止的喊說：「你瘋了？」

大力掙扎要下床，四肢卻不停使喚。

艾艾帶著乞求的口吻：「請你別動，否則傷勢會更嚴重。」

「我不可以在這個時候倒下來。」大力說話的神氣很堅定，說完連咳了幾聲，微喘著氣。

「都是為了幫我，傷成這樣子⋯⋯」艾艾的眼淚直落，緊緊地握住大力的手，既是不捨、又是感激。

大力不忍心看到艾艾如此擔心，於是說：「別難過了，我會沒事的。」

「是的，你會沒事的。」艾艾低聲哽咽附和著。

楊納，《夢遺》，160×180cm，布面油畫，2008年

47 金幣

艾艾一夜沒睡，在醫院兩頭奔波著。

上午有一個平面廣告要拍，是Fred為她爭取到的工作機會。

在後台休息室裡，Fred為艾艾上妝。

「黑眼圈出來了，昨夜沒睡好？」

Fred一面說著，一面熟練地為她抹上遮瑕膏，再撲上一層粉，果然黑眼圈不見了。

「一夜沒睡。」艾艾臉部不動，嘴唇微掀、簡單的回答。

「怎麼了？」Fred停下工作，關切地問。

「阿爹病危，隨時會有狀況。」艾艾的眼眶，瞬間湧上淚水。

Fred聽了內心一沉，感受到艾艾憂傷的氣氛。

艾艾繼續又說：「大力為了幫我，也受傷住院了。」

「大力!?」Fred腦海裡浮現大力碩壯的模樣，他生來就像個俠客。

「我能幫什麼忙？」Fred仗義地說。

「我需要錢，我想參加世界盃名模大賽。我需要那筆獎金，你能幫我嗎？」艾艾已經顧不得其他，直率地向Fred尋求支持。

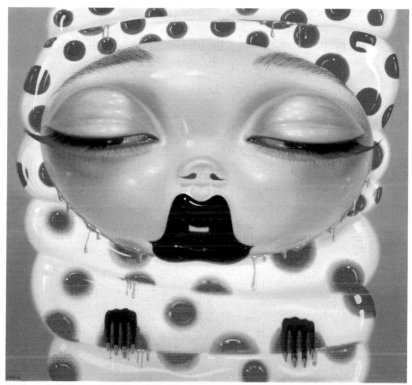

楊納，《冬眠——在金幣交織的蛹裡》，150×160cm，布面油畫，2008年

48 最佳拍檔

May與助理在另一間化妝室裡。

助理整理資料，遞出一封信。

May接過來，拆開信函，口中唸著：「世界盃時尚造型大賽。」

助理很興奮地說：「這是今年時尚界的大事，要推選首席造型師、第一名模；兩個獎項獎金都高達一百萬耶。」

May與助理心理明白，這項時尚界最高的榮譽，競爭激烈，卻值得爭取。

「眼下最重要的是得找個合適的模特兒合作。」May說。

「你心中有理想的人選嗎？」助理似乎比May還着急：「我馬上去邀。」

May微笑不語，心中浮現一個人影：「小歡。」

May約小歡見面。

自從上回緋聞事件之後，雙方好一陣子沒有見面了。

對於一個新人突然成為眾人的議論焦點，要去習慣周遭對你比手劃腳的評擊，甚至忍受一些無中生有的非議，都要時間，靠自己去沉澱、去克服。

身為一位著名的造型師，對於娛樂圈，May自覺像個坐在第一排的觀眾，可以近距離的觀看明星們的喜怒哀樂，冷眼旁觀他們的戲外人生。

小歡素顏前來，臉上少了一份往日開朗的神采。

「瘦了！」May故意說：「被打敗了嗎？」

「還不習慣媒體看圖說故事的流言蜚語。」小歡一臉陰鬱。

「得趕快適應。」May以大姐的姿態開導說：「妹子，你將來越出名，子虛烏有的流言還會更多。」

「想想也對。想成為鎂光燈焦點，就要不怕被議論。」小歡腦子一轉，突然豁然開朗：「這陣子自己一直宅在家裡，是該走出來了。」

「太好了，眼下就有個機會。」May順勢道出這次會面的目的。

「什麼機會？」

「今年時尚界有個大賽，想邀你合作，一起參加。」May從隨身包拿出一份文件：「這是參賽資料，需要化妝師與模特兒組隊參加。」

小歡聽完，有點底氣不足地問：「你覺得我可以嗎？」

May毫不遲疑地回答：「眼下我認識的人，沒有比你更合適的了。」

受到May的鼓舞，小歡不再遲疑：「好，我參賽。」

小歡終於破顏而笑：「藍姐，您一直是我的貴人。」

「贏了這次，我才算你真正的貴人。」

May說完哈哈大笑，展現信心地說：

「預祝成功。」

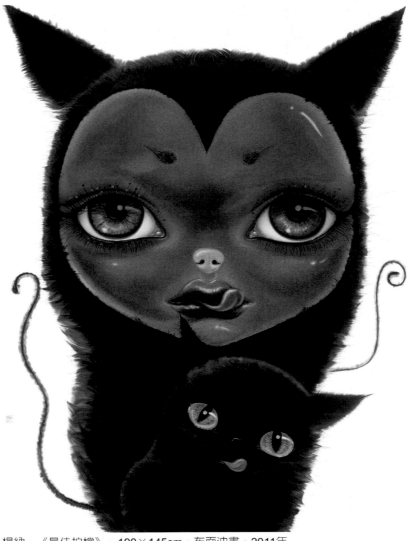

楊納，《最佳拍檔》，190×145cm，布面油畫，2011年

49 出浴

May說服了小歡參賽，又連趕兩場彩妝秀，深夜回到家，帶著滿身的疲憊。

進門後，看到Jack。

Jack打了聲招呼：「回來了。」

May很訝異Jack今晚竟然這麼早就回家，忍不住問說：

「嗨，有事嗎？這麼早回來了。」

Jack沒有正面回答她，反而提出邀約：「好久沒有在一起吃飯了，明晚一起吃頓飯吧。」

May工作很忙，現在又要準備參賽，因此一口回絕：「最近很忙，改天吧。」

Jack不再勉強，只淡淡地說了聲：「好。」

May反過來邀請他：「這週有空一起回趟娘家好嗎？陪我老爸喝杯酒。」

Jack想了一下，答說：「現在不好說，我儘量。」

May看了他一眼，也淡淡地回答：「好。」

Jack突然提高聲調：「我買了蛋糕，一起吃吧。」

May依舊沒什麼興致地回說：「剛剛與朋友吃了宵夜，你吃吧。」

儘管被拒絕，Jack的臉上卻沒有慍意，他放低了聲調，以充滿感情的聲音喚了一聲：「May。」

「什麼事？」May聽出氣氛有異，轉頭注視Jack。

「生日快樂。」Jack將手上的禮物遞給May。

May驚喜地說不出話來。

好一會兒，衝過去給Jack一個擁抱。

May坦承⋯⋯自從結婚之後，夫妻兩人各忙各的，聚少離多。

她曾經好幾次質疑這個婚姻存在的意義，甚至懷疑這個男人是否還一如當年喜歡自己。

但在今晚，在此刻，一份生日禮物，讓May感受到Jack的心意，知道這個男子心裡還有她。

這個晚上，讓May首次感受到，結婚的那份幸福感。

儘管如此，兩個人草草地吃了一塊蛋糕，席間交談的言語卻不多。

「你先洗澡吧。」May展現難得的溫柔地對Jack說。

「嗯。」Jack恢復往常簡言順從的個性，轉頭就離開。

當May也沐浴出來後，Jack還躺在床上看書。

May穿著浴袍上床。

「累了吧？」Jack體貼地說聲：「晚安。」隨手把床頭燈關了。

此時，May卻一個翻身，抱住Jack。

「謝謝你。」May給了一個輕吻。

Jack沒有言語，回了一個深吻，隨著激烈的呼吸聲，May褪去身上的浴袍。

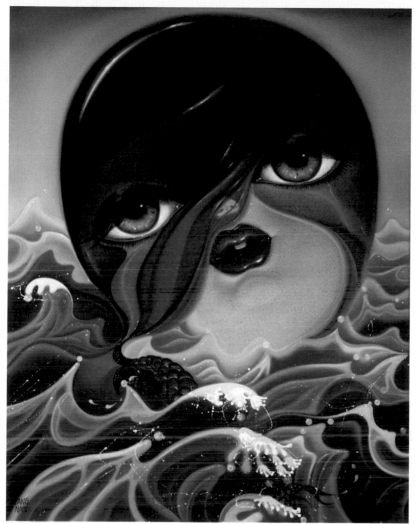

楊納，《出浴圖》，90×70cm，布面油畫，2012年

楊納的創作具有新象徵主義的特點，以當代文化生活中的符號形象，來象徵真實的心
理狀態，在一個卡通已然圖騰化的時代，為個體精神留下某種有限的生存空間。
<div align="right">——王林推介</div>

50 漁

這是臨近電視臺旁邊的一家餐廳，一些影劇工作者經常出入，不時可以看到許多明星的身影。

有人正在高談闊論著，是雄霸彩妝界的黑董。

黑董嗓門很大，聲調大的鄰座都聽得一清二楚。

「今年受邀參加大賽，我是贊助商。本來要我當評審，我自願放棄，要求參賽。」黑董好像在發表公開聲明似的說。

「黑董出馬，無人能敵。」

一位穿著緊身短裙的助理Ａ小姐聽完，馬上阿諛地接話：

「是呀！有誰敢出來與您比賽呀！」

坐在黑董身邊，一位性感的模特兒「香香」，也嗲聲嗲氣地附和：

黑董以一副志在必得的口吻答稱：

「我要求主辦單位把國內一流好手，全部邀請過來。」

客人B先生也趁勢恭維著：「沒人能跟黑董比啦！」

黑董一語道出企圖：「我就是要公開宣示，我在彩妝界的霸主地位。」

助理A小姐刻意誇耀黑董實力的說：「主辦單位不都是您的朋友。」

黑董霸氣十足地大笑：「我叫他們評分，一定要公正。」

助理A小姐立即應聲說：「大會評審一定會遵從您的指示，秉公處理。」說完咯咯地大笑，語氣輕佻的連自己都不相信。

模特兒「香香」，自從攀上黑董之後，積極在業內竄紅。此刻更積極想要借這次比賽，把自己推向巔峰：「我還得靠黑董幫忙，推我坐上第一名模的寶座呢？」

「寶貝，你肯定第一。」黑董語氣十分曖昧，順手摸了香香的臉一把。

「香香」順勢將身子貼近黑董，道謝說：「謝謝黑董。」

「可不能光嘴巴謝我。」黑董說完，大剌剌地將香香熊抱。

「香香」卻故作羞態，格格笑著：「一切都依您。」

客人B先生看了，慫恿說：「那就以身相許吧。」

「香香」也不生氣，反而嬌聲笑答：「你好壞噢。」

眾人哄堂大笑。

Fred對服務生招手，大聲說：「買單。」

Fred與艾艾就坐在鄰桌，聽得心裡很不是滋味。

「這不是當紅造型師Fred嗎？」黑董這才發見Fred就在鄰座。

助理A小姐馬上以一副狐假虎威的語氣召喚：

「Fred，過來跟黑董打聲招呼！」

「香香」也嬌柔做作地幫腔：「Fred哥哥，過來坐坐嘛！」

黑董這時眼睛為之一亮，看到了艾艾，低聲問說：「旁邊的小妞很有型！叫什麼名字？」

「她叫艾艾，也是個模特兒，前陣子台上走秀，還當眾摔跤呢？」

「香香」搶先回答後，故作熟識地朝艾艾揮揮手打了聲招呼：

「嗨！艾艾。」

Fred拿起帳單，對艾艾說：「走吧。」完全不加理會，走向結帳櫃檯。

艾艾匆忙起身，以誇張地語氣，回了聲招呼：「嗨！香香」，臉上擠出假笑，還故意驕傲地看了黑董一眼，然後一甩頭，瀟灑地跟著Fred離去。

身後卻傳來黑董一千人等的陣陣笑語。

客人B先生說：「怎麼就跑了呢？」

助理A小姐批評：「這人真沒禮貌！」

香香以挑撥的語氣說：「Fred哥哥，最有才了，人卻挺驕傲。」

黑董望著Fred的背影，從齒間蹦出一句話：「我會公開打敗他的。」

而同一時間，在不遠處，May側身坐著，冷眼旁觀這一幕。

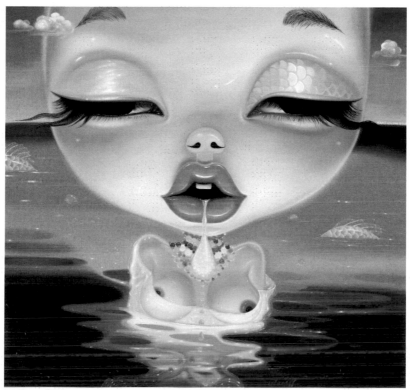

楊納，《漁》，150×160cm，布面油畫，2008年

51 回頭是岸

Fred與艾艾走出門外。

Fred冷冷地說：「我決定參加比賽。」

艾艾聽了，卻不見高興的模樣：「可是，根據他們的說法，比賽結果不是已經內定了嗎？」

「我偏不信邪，就是要挑戰不可能。」Fred此刻神情堅定，反問：「你呢？還參加嗎？」

艾艾展露歡笑顏，大聲回答：「這原本就是我的戰爭。拼了。」

兩人以「give me five」的方式，擊掌為誓，緊握拳頭高喊：「加油。」

世界盃時尚造型大賽，地區賽事沸沸揚揚地展開了。

媒體競相報導，這項時尚界年度盛事，國內頂級好手悉數盡出。

比賽終於要開始了。

Fred與小歡在大賽廊道上，不期而遇。

「好久不見，近來好嗎？」Fred主動打招呼，滿臉微笑。

「還好。」小歡看了一眼，態度冷淡。

「你也來參加比賽嗎？」Fred提高聲調故意問，其實早已經知道了參賽者的名單。

「嗯，與藍姐一組。」小歡淡淡回答，她心裡早已明白，當時情緒失控，錯怪了Fred。只是礙於面子，一時間還拉不下臉來認錯。

「可敬的對手。」Fred推崇了一句。事實也是這樣，放眼這次參賽者，除了黑董，讓他倍感競爭壓力的，就是May這一組。

「加油了。」Fred說。

「你也加油。」

雙方即將錯身而過，眼看Fred就要離開。

小歡突然喊了聲：「Fred⋯⋯」

Fred止步，回過頭來問：「什麼事？」

小歡抿了抿嘴，終於蹦出一句：「對不起。」

「什麼?」Fred刻意沒聽見。

「對不起。」小歡加大音量,重複再說了一次。

「不算。」Fred揮了揮手,表示不能接受。

「什麼不算,人家好不容易才開口道歉……」小歡急了。

「你知不知道這些天,我是怎麼熬過來的,水深火熱呀!」Fred恢復以往打鬧的語氣,心情大好。

「人家不是給你賠罪了嘛。」小歡低頭語帶撒嬌地說。

「不算。」Fred依舊堅持不接受:「不能這樣就算了,你得正式請客賠罪才行。」

小歡聽了,知道Fred其實沒在生氣,恢復了淘氣:「好,我請客,但要先看比賽結果。」

「比賽與請客賠罪是兩碼子事呀!」Fred申訴著。

「現在是一回事了。」小歡又開始不講理了。

「好吧,妳說了算!」Fred進一步問:「萬一我贏了呢?」

小歡坦然回答:「你贏了,當然要為你慶功,請你吃飯。」

Fred反問：「那如果是你贏了呢？」

小歡一副得意的模樣回答：「那時我會很忙，抱歉了，沒空與你吃飯。」

小歡笑得很開心：「那就⋯⋯拭目以待！」

Fred展露豪氣：「我會讓你輸得心服口服。」

小歡故意調侃說：「別故意輸我呀。」

Fred無奈地做出結論：「看來我非贏不可。」

雙方的心結，終於解開，握手道別。

離開之後，Fred反問自己：

「我真的要贏她嗎？」

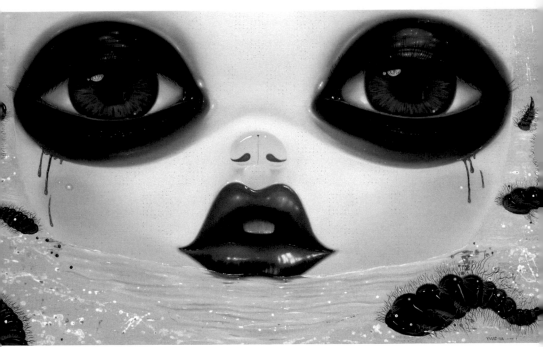

楊納，《回頭是岸》，115×200cm，布面油畫，2009年

作品《回頭是岸》裡出現的水，它好像馬上要把女孩淹沒了，她們驚慌，但又是不自知的，傳達出一種醉生夢死、如夢如幻的情境，這種情境表現在人物與環境的關係上，女孩淹沒在水中，周圍是一片不可思議的荷塘或者令人恐怖的毛毛蟲……。如同在消費社會裡，人們很難意識到過度物質化和拜金主義所帶來的危機。水隱喻著壓力和恐懼，當人快被水漫過時，胸口會有強大的壓力讓人呼吸短促，而生活中的壓力雖然是抽象的，但同樣讓我們有水壓的感覺，只是這種抽象的水更讓人迷茫，誘惑就像水怪讓人越陷越深。

——楊納《真實的夢境：談我的藝術》

52 月光

夜裡，天色透露出不尋常的月光。

初選，百來位佳麗陸續走出舞臺。

初賽的規則是由造型師結合模特兒本身的特點，進行自由創作，評審要從中選出其中的二十位進行複賽。

評審委員會是由來自全國各地著名的三十位專家學者組成，當晚就公佈入選隊伍。

小歡跟艾艾都順利地入選，為他們造型的May與Fred也同時獲得晉級。

黑董與香香那組，當然也是以高分通過，進入複賽。

大賽後台，入圍的二十位模特兒興奮地相互道賀。

艾艾看到小歡展開雙手，迎了上去：「好久不見了。」

小歡熱絡地擁抱：「是呀，自閉了一陣子，剛出關。」

艾艾看了上妝之後的小歡，忍不住誇獎說：「小歡今天特別漂亮。」

小歡經過與Fred的大和解，春風滿面，神采飛揚，神情愉悅地道謝，突然想起生病的院長：「院長好些了嗎？」

「不太好。」艾艾眉頭緊皺，語調轉而低沉：「還在加護病房。大力也住院了。」

小歡有點驚訝：「大力？」

「他為了幫我籌院長的醫療費拼命工作，受傷了。」艾艾表情更加憂傷。

「對不起。提這些不愉快的事情，影響你的情緒。」小歡後悔此刻聊到這個不開心的話題。

沒想到艾艾反而堅毅地說：「沒事的，這更加激發我的鬥志。」

「複賽快開始了，你我都加油吧。」小歡最後為彼此打氣說。

另外一處，May與Fred也低聲聊著，言語簡潔、火藥味十足。

May放低聲調：「那天黑董與你在餐廳的情況我都看到了。」

Fred眉毛一挑，訝異地說：「你也在場？」

「我坐在另外一側，背對你們，聽得很清楚。」

「你也是來挑戰不可能？」

「我主要來挑戰你。」

「我？」

May咄咄逼人的語氣：「別忘了，上次我們沒比成，這回可得一較高下。」

Fred乾笑兩聲：「你還記得？」

May恨聲道：「我不會忘記。」

Fred語帶歉意：「上次我不是故意的。」

May很滿意賽事順利進行中：「這次你不會臨陣再逃跑吧？」

Fred啞然失笑地問：「打敗我那麼重要嗎？」

May堅定的回答：「對。」

Fred拋出一句：「可惜這次我不能輸。」

May不服輸地說：「你最好能贏。我們該上場了。」

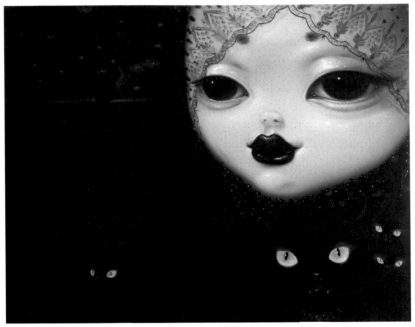

楊納，《月光》，70×90cm，布面油畫，2012年

53 青春美麗痘

複賽開始，二十組人員全部在現場。

會場的大螢幕上出現二十位模特兒素顏的照片。

主持人開始講解這一輪的比賽規則：「第二回合是彩妝賽，時間十分鐘，不僅比技術，也比速度，現在宣佈，比賽正式開始。」

對May來說，這如同是在一張立體的畫布上作畫，可以任意在上頭揮灑油彩。

小歡有張素淨的臉，化妝非常容易出彩。

造型師開始為他們的模特兒上妝，個個動作熟練、手法靈活。

香香本人妖豔，黑董也非等閒之輩，很快就能展現模特兒妖媚的一面。

「討厭的痘子！」香香嗲聲嗲氣說。

「上火了吧！」黑董順勢摸了香香一把，安慰說：「放心，這難不倒我。」

沒兩下功夫，果然將額頭那顆青春痘遮蓋過去。

至於艾艾呢？五官突出，本身就是座完美的雕像；然而此刻外表堅毅的臉孔上，卻流露出哀戚之情。Fred臨時決定，以煙燻妝為底，為艾艾展露一種迷茫、神秘卻又惹人愛憐的神采。

十分鐘很快到了。

主持人宣佈：「比賽時間到，請造型師全部先退到一旁，現在有請評審委員上臺評分。」

三十位評審陸續來到場上，逐一給每個隊伍打分數。

這一輪只錄取五名。

「有請評判長我們宣佈結果。」主持人說。

評判長站起來，宣佈五位入選名單，

艾艾、小歡、香香都順利進入決賽。

臺上傳來主持人的發言：

「恭喜五位進入決賽，大會將在網路上公佈模特兒的造型，開放給群眾進行手機簡訊投票，選出心目中最喜歡的模特兒造型。得票數將占決賽成績的百分之五十。明天同一時間進行最後總決賽，選出第一名模與年度最佳彩妝師。」

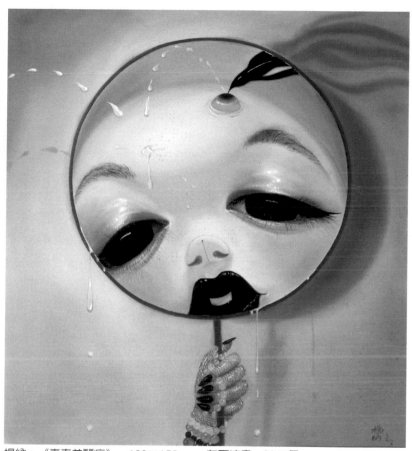

楊納，《青春美麗痘》，160×150cm，布面油畫，2007年

54 桃裡抱懷

這是一家私人高級會館。

位置僻靜，單從建築的外觀，讓人誤以為是座私人宅邸。

一般人不得其門而入，只有熟人引薦帶路，方能進去。

私人會館招待的對象，自然也不一般，特殊關係的建立，龐大利益的交換，特別是不能浮上檯面的交易，經常在裡頭悄悄地進行。

會館內部裝潢奢華，全是隱秘性十足的私密隔間。現在其中一間包廂內，黑董招待評審委員會的裁判長用餐，作陪的還有香香。

黑董舉杯對裁判長說：「這兩天辛苦你了，先向你致意。」

裁判長客套的回應：「您太客氣了，都是老朋友。」

香香濃妝豔抹，堆滿笑容，也舉杯說：「我也敬評審長。」

裁判長打趣地說：「第一名模要向我敬酒了。」

香香聽了心花怒放，咯咯地笑得花枝亂顫，嘴巴卻謙稱：「要明天贏了才算。」

裁判長一副信心滿滿，包在身上的口吻說：「我都說第一了，你就甭擔心了。」

黑董在一旁看了，明知道裁判長說這句話的意思，還是不放心的問一句：「都打點好了嗎？」

裁判長將這些三天努力運作的結果據實相告：「評審員票數，我們可以掌握六成。」

黑董似乎對這個成績不算滿意，但已經到了最後階段了，只得順著話語說：「六成夠了，對手們很強，要塑造競爭激烈的印象。」

裁判長展現一副大義凜然的樣子：「是呀！票數接近，也顯示咱們評審委員會立場是公平公正的。」

香香聽到這裡，笑的更加燦爛了，討好似的說：「再次敬我們最公正的裁判長。」

黑董還是不放心的問了一句：「對了，網路投票部分，情況如何？」

裁判長依舊信心滿滿的回答：「這部分差異比較懸殊，你不是動員公司組織網路全面拉票了嗎？」

這是黑董最能展示實力的層面，他得意地說：「我把票數分配下去，讓全國代理商利用經銷網，

動員關係，上網投票。」

黑董轉頭對香香問：「看一下目前的得票數。」

香香拿出手機，搜尋時尚大賽投票狀況。

螢幕上清楚地顯示最新的投票數，她開心地說：

「瞧！目前我的投票數遙遙領先。」

裁判長提前宣佈比賽結果，賀喜說：「恭喜首席造型大師，黑董；還有第一名模，香香；敬兩位一杯。」

房間不斷傳出相互祝賀的笑聲，一夜相處，賓主盡歡。

歡聚過後，黑董、裁判長與香香一行人陸續走出私人會所的門外。

雙方很熱絡地話別，最後黑董與裁判長握手、相擁；

香香也主動與裁判長握手，擁抱，並在裁判長的耳邊輕聲細語，狀甚親昵。

這時，在暗處，有人拍下一張張連續畫面的照片。

是記者小高。

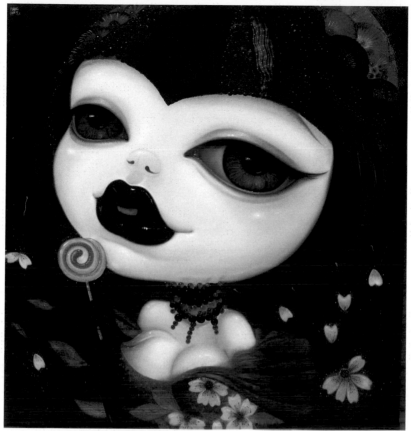

楊納，《桃裡抱懷》，160×150cm，布面油畫，2010年

楊納的畫想描繪出人生的迷茫，她有意把人物形象非真實化，像塑料玩具一樣的頭像不僅原型相似，有一種複製性，而且抽離了人的主體性，不論是睜大的眼睛對視著你，還是瞑目的表情拒絕你，敘事主人公都沒有一定要表達的東西。她們待在你的視線裡，生動而疲乏，美觀而空虛。這種落寞的無奈和無奈的落寞，在視覺感受上是令人驚奇的。你不能責備她們，因為她們並沒有挑釁你；你也不能認同她們，因為她們不在乎你認同與否。於是你只能面對，面對美麗、豔麗和炫麗的女性。在無言以對的凝視中，你能感覺宿命的力量：外化、異化和他者化。至於你是聽任還是掙脫，那將是你自己的感想。

——王林推介

55 雨雲

May進門，一臉疲憊，Jack已經在家了。

「回來了。」

「嗯，今天很累。」

「忙什麼？」

May微微想了一下，答說：「這兩天參加一個比賽，明天決賽。」

「怎麼說？」

「反正也不會得第一名。」

「是時尚大賽嗎？」

May把那天在餐廳聽到黑董的談話，簡短地說了一遍。

Jack聽完卻說：

「公司也是這次活動重要的贊助商，全部服裝都是我們提供的。」

「怎麼沒聽你說？」

「咱倆，不都是各忙各的。」

「對不起啦，老公。看來往後得多談心才行。」May嬌聲地說完，溫柔地挨近Jack身邊來。

自從上次溫存之後，夫妻感情激增。

Jack順勢給May一個浪漫的吻。

長吻之後，Jack感性地說：「跟小時候一樣，我不會讓人欺負妳的。」

May聽了更是感動，又不自主地給了一個吻，然後低聲說：

「到房間吧……」

May與Jack以最快的速度倒臥在床上，開始激烈地運動起來。

這時手機鈴聲突然響起。

「你的電話。」Jack停下說。

「不想接。」May繼續動作。

鈴聲卻持續地響個不停。

「這個時間一直來電，肯定有急事。」Jack又停下，理性地分析。

May不情願地接了電話：

「小高是你。……真的嗎？請把照片傳過來。」

「出了什麼事？」

「記者朋友拍到黑董、香香與裁判長私下會面的親昵照片。」May顯然很生氣：「太囂張了，竟然在比賽關鍵時刻還不避嫌。」

「接下來的事，交給我來辦吧。」Jack冷靜地說：

「明天我會以協辦單位的立場，提出調查。」

「公事有著落了，然後呢？」激情未退，May盯著Jack問。

「還是交給我吧！」Jack隨即繼續剛才未了的動作。

嬉鬧聲再起。

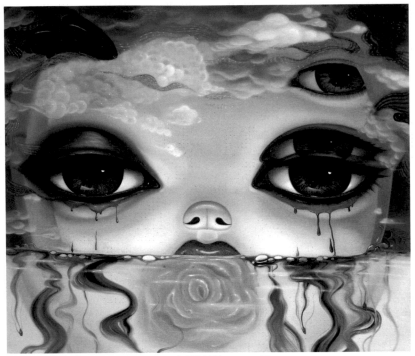

楊納，《雨雲》，200×220cm，布面油畫，2009年

這種重視對自身深度精神體驗的表達與四川美院過去的創作傳統是一脈相承的。同樣，從圖像方面的創造上看，楊納的圖像觀念也受到了川美藝術家的影響，儘管這個影響可能是潛在的或是無意識的。就前者來說，四川美院從上個世紀八○年代以來，在過去的二十多年中，不管是八○年代初的「傷痕」和「鄉土」，八五時期的「生命流」表現畫風還是九○年代中期發展起來的「都市人文」風格，再到更後來一批新生代藝術家的崛起，川美的創作都有著一條貼近現實、關註生活、表現個體生存經驗的人文主義傳統。這也正是我認為楊納作品與「卡通一代」不同的真正原因，因為在她作品的背後蘊藏著她對青春的個人思考和對物慾化生存方式的疏離。

——何桂彥推介

56 當你在我腦海裡

夜裡，在日本串燒店。

店內依舊是高朋滿座、人聲鼎沸，Fred與艾艾被安排坐在吧臺上。

經過一天緊張的比賽，決戰前夕，Fred與艾艾希望給自己一個輕鬆的夜晚。

「今天你表現很出色。」Fred讚美說。

「都是你的功勞。」艾艾不居功，謙虛地回答。

「明天才是關鍵。」

艾艾其實心理明白，勝負早已經內定，卻忍不住問：「你有把握嗎？」

Fred沉思不語。

自從上次聽了黑董在餐廳的那席話之後，知道這場比賽黑幕重重。

已經到了最後關鍵時刻了，艾艾忍不住說：「根本就是一場不公平的比賽。」

「人生的競賽，本來就沒有絕對的公平。」Fred平靜的抿了一口酒，以耐人尋味的態度回答：「我一向是盡人事、聽天命；凡事全力以赴，至於結果，就順其自然吧。」

「可是，我非贏不可。」艾艾非常看重這次比賽，因為她急需這筆獎金。

「非贏不可。」艾艾複頌著：「為院長、為大力。」

「是的，一定要贏。」Fred強打起精神附和，他同時也想起了小歡。

說完，兩人頓時無語，滿懷心事，默默吃著烤串。

Fred也不願就此認輸，特別是此次參賽主要是來挑戰「不可能」，更沒有理由放任比賽朝不正義的一方傾斜。

他腦子不停地轉動著，試著去想各種贏的可能性。

從老唐那裡，知道對方強力動員關係在影響著評審，但除此之外，比賽還有另一半是觀眾的評分，來自觀眾通過簡訊的投票。

通過新聞媒體的報導宣傳，時尚大賽已經成為社會大眾關注的全國性票選活動。但是問題是：如何能在短時間內，動員廣大的群眾給自己投票呢？

正在苦思不得其解之際，

艾艾突然叫了一聲：「啊唷！」

Fred回過神來問：「怎麼了」

艾艾看著自己手臂上的火龍：「龍紋刺青好像被刺痛了一下，你看！顏色翻紅。」

Fred突然想起什麼地問：「你還記得上回在數位工作室，透過心電感應與大力通話嗎？」

艾艾會意地點了點頭。

Fred異想天開地提議：「你要不要試試能不能，發簡訊?!」

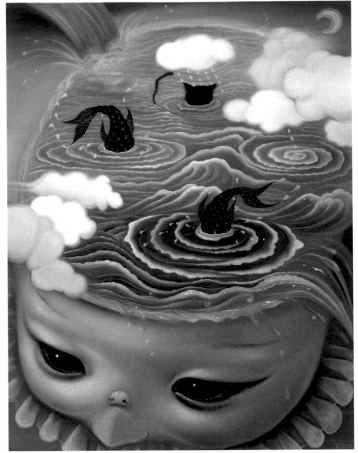

楊納，《當你在我腦海裡》，90×70cm，布面油畫，2012年

二〇一二年對楊納是一個重要創作生命轉換關鍵時期，對於藝術家的磨難並非形式與表現的內容，而是滌煉一路承載從遠古而至今生物原型（Archetypal）的思考，歷經了長久的掙扎，對於人二格（Persona）與本能（Instinct）在生命演化中因環境矯飾而隱晦的元素，與社會發展過程內化的影像，需要更真誠的面對才能提取，醞釀已久的人獸誌系列，對於在靈魂裡深度的探索，在人類認知的末日沉淪中展現獸性與人性的平衡，成為對於新世界到來的正面期待。

──王景義推介

57 紅了臉

臺上只剩五組隊伍。

最後一輪的比賽是由大會指定主題，大家共同針對主題來創作。

為了公平起見，主題是用抽籤的方式來進行。

主持人請裁判長抽籤。

裁判長緩緩唸出本屆大賽最後決賽的主題：

主持人接著說明：「今年的主題是『中國風』，請造型師在六十分鐘內完成造型，評分的重點包括要是髮型及臉部化妝。」

宣佈過後，造型師開始為模特兒進行整裝。

三十位評審委員聚精會神地關注臺上各組的動態，會場大螢幕有一個分割畫面，不斷播放各組的情況。

這時，裁判長的手機不斷地震動著。

裁判長終於發現手機來電。

他低聲接了電話：「什麼照片？」

「昨天晚上，……是有個聚會。」裁判長結巴回答著，滿臉通紅。

對方好像在驗明正身，只是重複問了一句：「是你沒錯吧。謝謝。」

掛上電話，裁判長隨即給比賽中的黑董發了封簡訊：

「昨晚的會面，我們全被記者拍下照片了。」

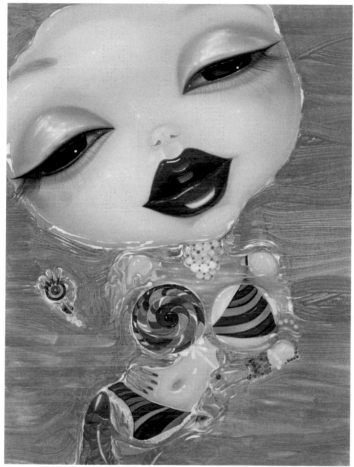

楊納，《躺在游泳池曬紅了臉》，210×160cm，布面油畫，2008年

楊納有意把對象畫得頭很大身子很小，多少像科幻影片中的外星人，有一種很特別的卡通味，是電腦時代中國青年藝術家喜歡的造型。這種造型在科幻中固然是高智商的代表，但在現實中又常常是癡呆的象徵。智力與愚性，乃是一對矛盾。可見今天的年輕人並不只有消費快樂和青春殘酷，在個人心理的衝突中他們常常是迷茫的。

——王林推介

58 兔兒草

終於到了評分的時刻。

螢幕上顯現的是五組最後完成的模特兒模樣。

評審團開始打分數。

在這同時，五位模特兒換上中國式衣服，開始現場走秀。

決賽之前，經過重新抽籤，目前一號是香香，二號是小歡，艾艾抽到五號，號碼牌就繫在腰間。

比賽進入最後階段，主持人在一旁語帶興奮地高聲說：

「經過五位模特兒走秀之後，網路投票即將在十五分鐘內結束，請大家抓緊時間以簡訊投票，選出心目中的第一名模。」

現場的攝影機，再次給每個模特兒一個特寫，五張靜態的照片，分別標上號碼，按順序被呈現在會場的大螢幕上。

會場氣氛頓時熱烈起來，最後要揭曉得獎人的時刻到了。

主持人在臺上以充滿緊張的口吻：「經過評審團的評分，現在請裁判長公佈本屆首席時尚化妝師。」

裁判長在掌聲中，緩緩地走上台，表情十分嚴肅，他拆開信封，緩緩讀出獲獎人：「獲得本屆首席時尚造型大師的是……黑董。我們恭喜黑董。」

現場響起一片的掌聲，黑董趾高氣揚的上臺領獎，並發表感言。

黑董首先高舉獎盃，然後以堅定的語氣說：「謝謝，這個獎是公正公平的，我個人深表光榮。」

台下響起熱烈的掌聲，Fred與May對望了一眼，搖了搖頭。

臺上的艾艾與小歡也頓失光彩地垂下頭去。

黑董繼續發言說：「……但是，由於我是贊助單位之一，為了利益迴避原則，決定將這個獎項讓給第二名。」

全場聽了，大為譁然。

主持人轉而求助評審團，最後由裁判長代表發言：

「感謝黑董無私的提議，但是事出突然，我們針對首席造型時尚大師的獎項，待會兒重新開會決

定，現在先公佈下個獎項。」

主持人：「接下來，我們要公佈的是第一名模。」

裁判長拆開信封，唸出得獎人：「第一名模得獎的是……五號艾艾。」

裁判長露出一副不敢相信的樣子，但由於場面氣氛熱烈，無人察覺。

現場立即響起熱烈的掌聲與歡呼聲，艾艾先與Fred擁抱，再走向台前接受桂冠。

主持人在一旁補充說：「艾艾在網路投票後來居上，獲得壓倒性的票數領先，加上原來評審團的分數，加權結果成為本屆第一時尚名模，同時可以獲得最高獎金一百萬。」

艾艾站在臺上，眼眶滿含淚水發表得獎感言：

「謝謝大家，謝謝Fred，謝謝廣大支持的網友。」

最後她高舉獎座大聲說：

「阿爹、大力，你們的醫療費有著落了。」

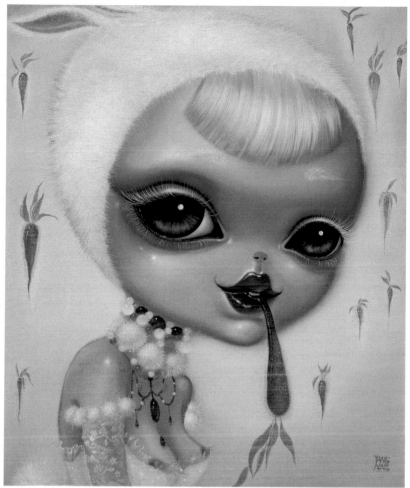

楊納，《兔兒草》，120×100cm，布面油畫，2011年

楊納承襲蘇派學院技法，以直接畫法並使效果達到去筆觸化，對於色階過渡運用的嫻熟，類似新古典主義的平整光滑，其作品基礎建立於新古典主義中燭光映射在肌理的效果，但她更進一步的經營出全新的光影表現融合技法，使色彩潤澤豐富，如同現代鎂光燈源在畫面投射出更具鮮豔而平滑獨特的當代立體感。

<div align="right">——王景義推介</div>

59 沃土

當艾艾進入激烈的總決賽同時，醫院裡的院長正在與死神搏鬥。

院長在加護病房，四肢被注射管纏繞著，嘴巴依然插著大管，臉部扭曲、雙眼緊閉，身旁圍繞著醫師與護士正在急救；這時只見院長手臂上刺青的龍形圖案正漸漸地發紅、膨脹。

在另一家醫院的病房裡，原本身受重傷的大力也明顯有了轉變。

大力手臂上刺青的龍紋也發生變化，好像突然憑空長出了一對翅膀來，就在這個時候，大力的眼睛頓時張開，隨後一個翻身以矯捷的身手俐落地下床；他迅速換上便服，回頭望了一眼病床，健步的離開。

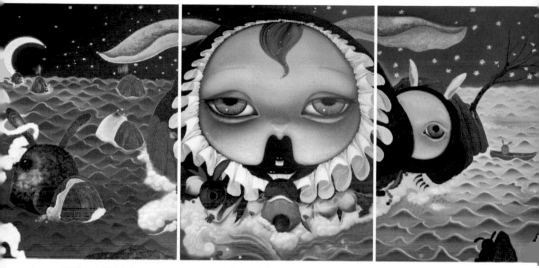

楊納，《沃土》，200×450cm，布面油畫，2013年

別於古典主義不同的視覺光感，古典主義逐層罩染的技法下始源於刻意營造出燭光沉穩的畫面，但對色彩度的表現趨於暗淡，而生活在當代環境的楊納則依當前高彩度光線發展出新的表現風格，呈現出當代藝術特殊意趣。

——王景義推介

60 夢見美人魚

大賽過後，Fred終於夢寐以求地與小歡恢復了約會。

此刻，Fred與小歡一起用餐。

小歡舉杯祝賀說：「恭喜成為中國首席的時尚造型大師。」

Fred也舉起杯子，心情大好的回答：「你請客，才是我最大的獎賞。」

小歡爽快地喝了一大口說：「事前說好的，只要你獲勝，就為你慶功。」

Fred哈哈大笑答稱：「雖然是遞補上來，但是這個獎，套句黑董的話，是公平公正的。」

小歡好奇地問：「黑董會怎樣？」

「已經被取消獲獎資格，至於賄賂的部分還在調查中。」

「你與藍姐並列第一名，不需要再比一次嗎？」

「大會決定同時授予我們首席時尚造型大師的頭銜，但是獎金得平分。」

「藍姐本來就很棒的，她是我心目中的第一名。」小歡以維護隊友的口吻說。

「那我呢？」Fred故意問。

小歡想了一下，回答：「你，不列入評比。」

小歡岔開話題的問說：「那你為什麼要約我？」

「為什麼？」Fred抬槓似地追問。

Fred想都沒想就回答：「喜歡你呀。」

小歡似是而非的作出了結論：「喜歡就不要比較。」

打情罵俏中，一場美人魚的幸福夢想，正悄悄地上演。

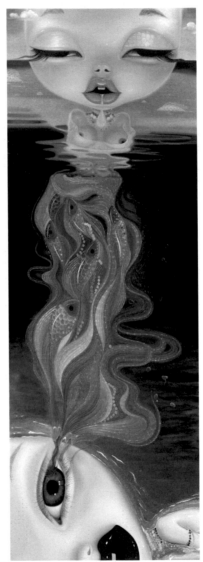

楊納，《夢見美人魚》，
460×180cm，布面油畫，2008年

61 短信

時間拉回到決賽的前一晚，Fred與艾艾回到數位工作室。

Fred先連上網路查看第一名模簡訊投票的情況，果然在黑董全力動員之下，一號香香的票數遠遠的領先，五號艾艾緊追在後，二號的小歡名列第三。

艾艾在Fred的協助下，很快地將全身繫滿了各式各樣的感應器；Fred忙碌地操作著，終於在電腦螢幕上出現艾艾的輪廓。

一切就緒後，Fred噓了一口氣，對艾艾說：「可以開始了。」

艾艾首先閉起雙眼，心裡念想：

希望所有具有善心、龍性的人，動員起來。

接著，艾艾集中心思，以語音傳訊，開始默念：時尚名模大賽……。

沒過多久，Fred的手機簡訊聲，首先響起。

當他打開手機，閱讀內容：

「時尚名模大賽，我是五號艾艾，請回傳，投我一票。」

簡訊上同時出現的照片是艾艾那張有點哀傷，惹人憐愛的臉。

Fred沒有多想，立即回傳，投下支持的一票。忍不住興奮地大叫：

「成功了。」

工作室外，手機簡訊的聲音，由近而遠，此起彼落的響著。

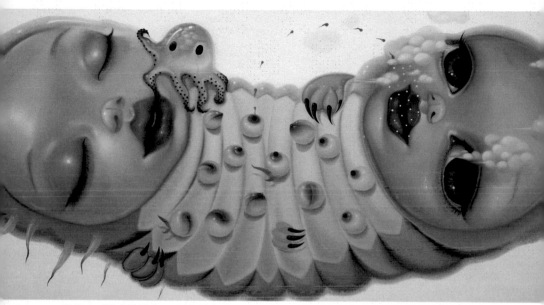

楊納，《沒有你的短信難以入眠》，100×210cm，布面油畫，2010年

楊納的作品大多描繪的是一些時尚、嬌艷的女孩。然而，在這些女孩陶醉的神情、嫵媚的眼神背後則流露出一種獨特的青春情緒——青春既是完美的也是殘缺的、既是嬌艷的也是病態的、既是幸福的也是淒美的。卡通化的造型、迷幻的色彩、超現實主義的風格共同使楊納對青春主題的表現一開始就具有鮮明的個性——那是一種充滿矛盾的、異質的、內省式的青春表達。

<div align="right">——何桂彥推介</div>

62 戀戀物語 No.1

大賽結束後，艾艾第一時間來到醫院看大力，她想立即與他分享獲獎的喜悅。

來到病房內，有人正在重新鋪床、整理房間。

艾艾：「請問病人呢？」

打掃人員：「我不知道……。」

艾艾聽了心頭一驚，心裡有了不祥的感覺，連忙給大力打電話，結果對方關機，這才發現有一則未讀的簡訊：

「我會照顧自己，你要加油。署名：大力」

艾艾悲從中來，掩不住內心的憂慮，心裡吶喊著：

「傷這麼重，到底上哪裡去了？」

艾艾心頭一熱，眼眶瞬間就紅了，淚水無法克制地滴落下來；正在無所適從之際，大力突然在門口出現。

艾艾回頭看到大力，激動地跑過去，緊緊抱住他：

「你到哪裡去了啦！人家很擔心你。」

大力對這突來的擁抱，還沒反應過來，怯生生地回答：

「我，我……去了數位工作室，轉發了妳的心靈簡訊……」

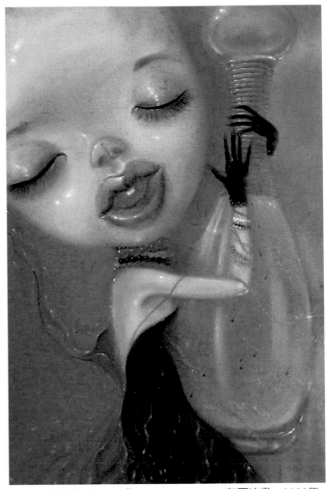

楊納，《戀戀物語 No.1》，100×160cm，布面油畫，2006年

楊納的智慧便在於她作品的青春觀念表達與自己個性化的圖像創造是完美契合的。如果單純從圖像創造的角度上講，楊納作品的女孩形象便是直接來源於當代流行的卡通圖式。例如，在《戀戀物語》系列作品中，雖然這些女孩姿態各異，但她們幾乎都有著一個共同特徵：碩大的腦袋、細長的脖子、孱弱的身軀、纖細的手指、明亮的大眼、炫目的紅唇——這是一種純正的卡通形象。

——何桂彥推介

63 愛的氣味

大力與艾艾攜手進入加護病房。

護士看到他們馬上說：「太神奇了，病人竟然自動快速復原，目前已經拔掉管子，轉到一般病房了。」

當他倆進入一般病房時，看到院長眼睛睜的大大的、正面帶微笑地望著他們。

艾艾迎了過去：「阿爹，今天好點了嗎？」

「很好，我沒事了。」說著，移動身子，緩緩地坐了起來。

「向院長報告一個好消息，」大力也跟了過去，迫不及待地報上喜訊：「艾艾獲得第一時尚名模大獎。」

「我全都知道了，瞧，電視新聞反覆報導著。」眼前有一台電視機，螢幕上正好又在重播這一則

新聞。

院長滿臉笑容，慈祥地要大力也靠過來。隨即，將兩個人的手牽在一起，然後說：「由於你們的愛、奉獻與勇氣，終於讓龍長出翅膀來。」

大力與艾艾各自檢視自己的刺青，果然隱約地看到飛龍展翅的模樣。

院長欣慰地說：「我要走了，未來就交到你們手上。」

艾艾關切地問：「阿爹，您要上哪兒？」

「自然是回龍族部落。」院長望向窗外，眼神中有份歸鄉的渴望。

「帶我去。」艾艾不加思索的要求。

院長慈祥地看著兩人，半晌才緩緩地說：

「你們責任未了，必須留下來幫助人類，恢復良心、善念。」

「只有恢復龍性，重現龍形，才能得道升天。」

院長最後要求說：「扶我下床吧。我沒事了，可以出院。」

天空是蔚藍的，晚風徐徐地吹來。

大力與艾艾一人一邊，攙扶著院長走出醫院。

三人並列、慢慢地走著，一直走到人跡稀少處。

院長停下腳步來說：「送我到這裡吧。」

艾艾很捨不得：「阿爹，我不想你走，我會想你。」

院長滿臉慈愛，雙手輕握艾艾說：
「想我的時候，只需抬頭仰望，我就在天邊。」

說完，分別與艾艾、大力擁別，

然後，獨自一個人繼續往前走。

沒走多遠，

院長回過頭來，朝艾艾與大力微微一笑，

再轉身，瞬間就不見了。

這時，

天上出現一道彩虹，彩虹之上，

雲霧裊繞，是龍的形狀，

如同飛龍在天。

夕陽西下，漫天的雲彩，在天空中快速變幻舞動著。

大力與艾艾雙手緊握、雙雙仰望，

眼前是一片璀璨美麗的世界。

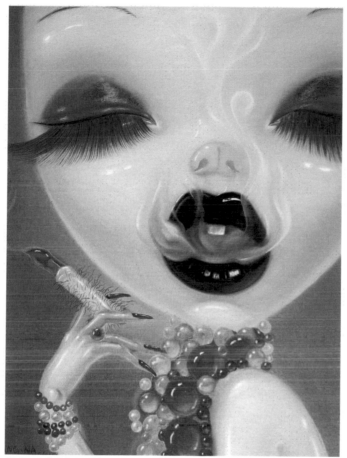

楊納，《愛的氣味》，60×40cm，布面油畫，2006年

楊納的作品與那些泛卡通式的繪畫的區別也正在於：在那些充血的眼球、屏弱的身體、細長的脖子……的卡通女孩背後，潛藏著的是楊納對她們那種病態的、荒誕的、物化的生活方式的惋惜。而這種自省式的青春表達並沒有僅僅停留在對卡通形象的描繪上，而是在悄無聲息中流露出藝術家對當下流行的、時尚的、物化的生活方式的一種不認同，抑或是一種拒絕的態度。

——何桂彥推介

64 夢遺 No.2

天空下著微雨。

一排排整齊的十字架，乾淨的小路、遍地開著花朵，這是一片環境優美的示範公墓。

Fred與May對著其中一座墓碑合手默念。

May口中念念有詞：「師傅。我跟師兄來看你了。」

Fred也默念：「父親！我們很爭氣，師妹與我剛獲得首席造型師的榮譽。」

此時，May要強的故意出聲說：「師傅。這次師兄沒讓我。」

最後，兩人虔誠地朝墓碑深深地行了一鞠躬。

May轉過身來，俏皮地向Fred說：「我們還沒分出勝負。」

Fred搖了搖頭笑說：「你真那麼在意輸贏？」

「對。」May展現一副既認真又堅決的口吻冷笑說：

「師傅遺訓：有競爭，才有進步。」

「好。世界盃再比一次。」

Fred聽了，仰頭大笑：

May從睡夢中笑醒，發覺自己就在Fred的車上，手上還拿著一份「首席時尚造型師大賽的參賽通知書」，而黑董、小歡、艾艾、香香⋯⋯都在名單上。

「妳已經睡了好一會兒，師傅的墓園就快到了，天雨路滑，到處塞車。」Fred說話的同時，眼睛正視前方，絲毫不敢大意⋯「對了，你做了什麼好夢？竟然笑醒！」

「夢到我們雙雙獲得第一名。」May揮了揮手上那份參賽通知書。

「別太在意，盡力就好。」Fred安慰一句：「黑董的惡勢力龐大、花招盡出，咱們勝算不高。」

May突然說⋯「你手臂的刺青，是畫上去的吧？」

「你怎麼知道的？」Fred反折的袖口裡，那隻火龍隱約可見。

「我夢見的。」May悠悠地說。

「你還夢見什麼？」Fred驚訝地轉頭看May。

「我還夢見你……撞車……」May的話語未歇，大喊一聲：「小心。」

Frey猛回頭，緊急剎車，路面溼滑，車子繼續往前滑動，碰了前車一下。

一個彪形大漢從車子出來，正不懷好意地走過來。

「有夢見接下來會發生什麼事嗎？」Fred忍不住地問。

「你會被痛扁。」May故作害怕狀。

Fred聽了臉色大變。

「我開玩笑的啦！」

May撲哧一笑，以鼓勵的口吻對Fred說：

「別怕，火龍會罩你的，勇敢下車迎戰吧！」

（全書完）

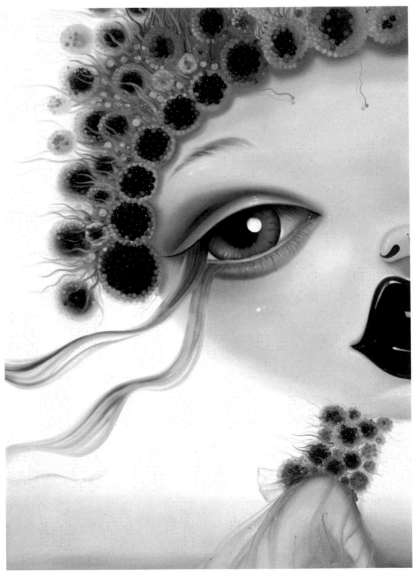

楊納，《夢遺 No.2》，200×150cm，布面油畫，2008年

關於楊納

楊納是一位很特別的女藝術家，很多人第一眼都會被她出色的外型所吸引，同樣地，她的作品也具有引人遐想的魔力：楊納的架上繪畫，除了描繪與凸顯出她的個人型貌與心象，更多的是指涉八○後大陸新世代的價值觀與某種我執心態：楊納雖然經常被歸類為卡漫美學，事實上，她已超越了村上隆「超扁平」的概念和自我重複的視覺樣式，近年創作，不僅反映了她對生活的不同體驗，也累積了一個創意言說和獨特表現的體系，她作品中不斷變奏出現的「自我」，已經跳脫了藝術史中畫家製作「自畫像」的原型概念，而多了時間的內涵與當代都會故事的文本。這樣的藝術路線，在她新近於台灣完成的雕塑作品中，也可窺見一二，例如將貓和女人的雙重意象融合，藉以反映更多的社會現象與人文議題，並引發從表象到內涵的閱讀，從某方面來看，這也可以解讀為楊納自身的另一寫照！

——林羽婕推介

藝術家　楊納　近照

楊納藝術簡歷

生於重慶　現生活工作於北京

二〇〇二　畢業於四川美術學院附中

二〇〇六　畢業於四川美術學院油畫系獲學士學位

二〇一〇　畢業於四川美術學院油畫系獲碩士學位

個展：

二〇一三　「波濤洶湧」　臺北　台灣醫學人文博物館

二〇一〇　「梧・提」　臺北　當代藝術館

二〇〇九　「柔性的張力」　瑞士　季節畫廊

二〇〇九　「童話的寓言」　臺北　形而上畫廊

群展：

二〇一三　「後人類慾望」　臺北　當代藝術館

二〇一三　後人類慾望　台北當代藝術館　臺灣

藝術家　楊納　近照

二〇一二　中意藝術雙年展　義大利

二〇一二　青年藝術100巡迴展　北京、香港、格爾多斯、深圳、成都

二〇一二　「未來通行證」　荷蘭（鹿特丹Wereldmuseum鹿特丹世界美術館）、臺灣（臺灣國立
　　　　　美術館）、中國北京（今日美術館）

二〇一二　上海國際當代藝術博覽會　比利時　羅賓遜畫廊

二〇一二　CIGE北京國際藝術博覽會　比利時　羅賓遜畫廊

二〇一二　Artgent Flanders EXPO Gent　比利時　羅賓遜畫廊

二〇一二　Lineart Flanders EXPO Gent-Belgium　比利時　羅賓遜畫廊

二〇一一　Munich Contempo International Contemporary Art Fair 德國

二〇一一　流動藝術──超現實波普　北京　悅美館

二〇一一　Green O2　北京　香港馬會

二〇一一　21世紀新美學　比利時　羅賓遜畫廊

二〇一一　Lineart Flanders EXPO Gent-Belgium　比利時羅賓遜畫廊

二〇一一　Future Pass- From Asia to the World 威尼斯雙年展平行展　義大利UNEEC

二〇一〇　臺北藝術博覽會　臺北

二〇一〇　他界　泰國曼谷　唐人畫廊

二〇一〇　中國當代女藝術家作品展　北京　婦女兒童博物館

二〇一〇　Art Karlsruhe　德國　卡斯魯爾國際藝術品展覽會

二〇一〇　生化—虛實之間——動漫美學雙年展　廣州美術館

二〇一〇　濾窗　中國年輕藝術家群展　北京　別處空間

二〇〇九　生化—虛實之間——動漫美學雙年展　北京　今日美術館

二〇〇九　成人童話——當代女性藝術聯展　北京　農業展覽館

二〇〇九　她視界2009國際當代新銳女藝術家邀請展　重慶　江山美術館

二〇〇九　「派樂地」　臺北　當代美術館

二〇〇九　之乎者也——當代藝術的修辭學　北京　紅星畫廊

二〇〇九　個展「童話的寓言」　臺北形而上畫廊

二〇〇九　首屆重慶青年美術雙年展　重慶　會展中心

二〇〇九　The simple art of parody　臺北　當代美術館

二〇〇九　新潮新力量　印尼　林大藝術館

二〇〇九　無界‧黑匣子—藝術，烏托邦與虛擬實境　上海　當代藝術館

二〇〇九　四川美院第六屆研究生展覽《游泳池裡曬紅了臉》年度獎　重慶美術館

二〇〇九　超越全球化——亞洲當代藝術聯展　北京　別處空間

二〇〇九　亞洲當代藝術展　瑞士　季節畫廊

二〇〇八　《夢蝶》上海當代藝術館文獻展Ⅱ　上海　當代藝術館

二〇〇八　動漫美學百相　北京　林大藝術中心

二〇〇八　「漫天動海」林大畫廊上海開幕展　上海　林大畫廊

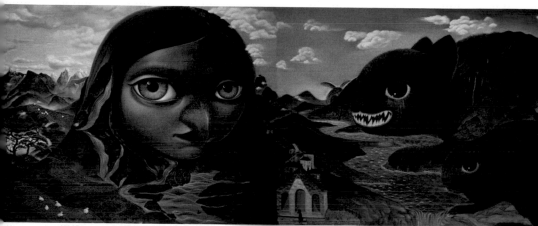

楊納，《傍晚的山谷》，150×360cm，布面油畫，2013年

　　談到楊納，說到她的作品：正如和大家一起都乘著小舟，我們在她的幻想世界裏漫遊，遠處高聳的山巒及頂上的雲彩是自然但遙不可及的，河流蜿蜒的在山谷之間，迷幻的眼神在奇幻中，非人非獸的臉龐矗立在眼前，彷彿以非善非惡詰問著我們這群行經的旅者，而對於這個世界真實與虛幻的答辯，誰又能答的來呢？

　　當山谷中夕陽的微光還留在丘陵的向陽面上，一群羔羊似乎仍然留戀著這片青綠，村裏的炊煙，錯落的點亮了夜晚的靜逸，雲彩懸在天邊，河水無垠的流瀉著，帶著遠方來的波光激灩，但不可思議的構圖佈局顛覆了我們的感官，思想隨著感官在畫布上不自覺地遊蕩著，那些似真若幻的元素作弄了我們對於這世界的「真實」看法！楊納將「神秘」轉化成「從容」，透過她特有的視覺語彙，轉達了無盡自然與人獸間的的想像與對話。

　　在靜逸的午後山谷中，萬籟俱寂，所有的事物不可思議的自生遍在……
　　這就是楊納的虛幻寫實。

<div style="text-align:right">——王景義推介</div>

237 楊納藝術簡歷

二〇〇八　上海藝術博覽會國際當代藝術展　上海

二〇〇八　Miami Art Basel 邁阿密巴塞爾博覽會　美國

二〇〇八　SUPPERGIRL　瑞士　季節畫廊

二〇〇八　「後場」藝術群展　北京　798 別處空間

二〇〇八　進行時・女性藝術展　北京　798 木真了藝術館

二〇〇八　BEYOND CARTOON 亞洲當代藝術聯展　北京

二〇〇八　《源》第一屆月亮河雕塑、藝術節　北京　月亮河當代藝術館

二〇〇八　BIZARRE FLAVOR 當代藝術邀請展　韓國　首爾

二〇〇八　四川美術學院第五屆研究生作品展覽《秋波》獲年度獎　重慶美術館

二〇〇七　截點──當代藝術的中國形象繪畫邀請展　重慶　中國三峽博物館

二〇〇七　動漫美學超連結特展　北京　月亮河當代藝術館

二〇〇七　動漫美學雙年展：從現代性到永恆　上海　當代藝術館

二〇〇七　同感──當代藝術邀請展　成都　K 畫廊

二〇〇七　3L4D──動漫美學新世紀　臺北　國立國父紀念館

二〇〇七　「四川畫派」學術回顧展　北京

二〇〇七　The 21st century Neo- Pop Artist exhibition at Miami Art Basel　美國　邁阿密巴塞爾博覽會

二〇〇七　抽離中心的一代 70 後藝術展　北京「798」藝術節主題展

二〇〇七　「動物狂歡節」中國新銳藝術家邀請展　成都　藍色空間

二〇〇六　「嬉戲的圖像」中國當代藝術邀請展　深圳美術館、重慶美術館

二〇〇六　巴塞爾藝術博覽會邁阿密海灘　美國　The Bridges at art Basel Miami Beach 2006

二〇〇六　羅中立獎學金獲獎展覽獲入圍獎　重慶美術館

二〇〇六　「新視覺06」——第三屆全國美術應屆畢業生優秀作品精品展

二〇〇六　「新視覺06」——第三屆全國美術應屆畢業生優秀作品精品展　深圳　何香凝美術館

二〇〇六　四川美術學院油畫畢業展作品《浮華年代》與《熱帶魚》獲二等獎　東莞　廣東美術館

二〇〇五　四川美術學院油畫系年展及學院年展

二〇〇四　第十屆全國美展重慶展區入選

二〇〇三　重慶油畫展

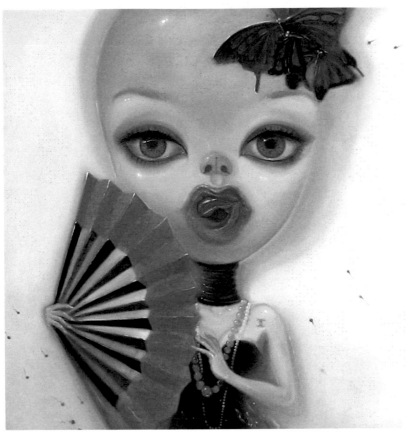

楊納，《戀戀物語 No.2》，布面油畫 2006年

創作是理想與現實，
理性與感歎的拼合，
從而凸現了一種「虛構的真實」的作用。
　　　　　　　　　　──楊納

附錄一：似曾相識的楊納

文／徐鋼（美國伊利諾大學教授）

每個人，不論是普通的觀眾還是專業的藝術評論人或策展人，都覺得他們讀得懂楊納的作品。她被認為是「卡通一代」，在其顏色鮮豔的卡通式形象中嵌入她對魚、水、奶等有關性的隱喻，以及她對消費型社會的年輕人的審美和價值取向的模仿和警諷。似乎楊納所有的意思都被擺在了「臉」上，一覽無餘。如此輕易地被讀懂，那麼楊納的價值又在何處呢？僅僅是畫得好而已嗎？為什麼又有那麼多的模仿者？為什麼在大量的「卡通一代」藝術家中，楊納的作品屬於最為難忘的之一？

評者於是都去尋找答案。從消費時代的波普的角度，似乎可以解釋「易懂的」楊納的流行性。以村上隆、傑夫昆斯、戴蒙赫斯特為代表的新式波普，和越戰前後的波普最大的不同是失去了安迪沃霍爾那樣的我行我素和強烈的叛逆精神。標榜「superflat」(超級扁平)，村上隆的波普是炫耀機器的大量複製、臉面背後的空洞無物、迎合並有意創造各種流行符號、抹平藝術的雅俗界線。是不是我們可以把楊納的藝術歸結到「超級扁平」這一類，靠重複性、符號性、流行性、無個性性來達到既批判消費文化、又和消費主義快樂地融為一體的目的呢？這大約是可以用來解釋所有的「卡通一代」藝術家的通用答案。

楊納自己則是拒絕輕易的解讀的。她首先不承認她的作品是卡通式的：「我的作品形象最早

是從寫實一步一步做誇張變形處理得到的，與通常的卡通漫畫沒有直接關係。」（楊納，《真實的夢境：談我的藝術》）在同一篇自述裡，她也強調她的作品的開放性和不確定性：

我常在作品中放入隱喻的符號，帶有情慾的味道，包括經常出現的魚和水，以及對女性身體的表現，但這並不是你所要表現的本質。這些內容通常是慾望，壓力，脆弱的神經……想創造一種氛圍給觀眾，但不能說太直白，因為有太多的作品是在一種壓抑痛苦的氛圍中尋找感染力，我希望用看起來美好的東西來映射出一些敏感的問題，借助「通感」的方式讓觀眾從氛圍到物體，皮膚到觸感，表情到情緒直接感受。而且我相信每個人的經歷不同，理解層面不同，立場不同會從畫裡讀出不同的感受，這也是有趣的地方，好像心理測試一樣。我喜歡這種空間帶來的可能性。

也就是說，誇張變形並不應該等同於卡通式的造型，而表明上寓意明顯的符號只不過是為了製造一種超有張力的氛圍，在這個氛圍下讓觀眾有各種感受的自由和可能。對於楊納太過於直接的評述實際上是一種「簡化主義」，只注意到了意思和意義而忽視了作品中豐富開放的多種可能性。愛追根刨底的人會問，有哪些可能性呢？值得注意的是，楊納給她的自述加的題目是「真實的夢境」。表面上，這個題目表達的是真實和夢境的關係，而實際上自述說的更是似是而非、似真實幻、似是而非的弔詭。看起來是卡通形象的多重複製，誰又會注意到每一個小小細節的不同和個性的表達？看起來是符號明確的指稱，誰又在乎情緒的多重表達？

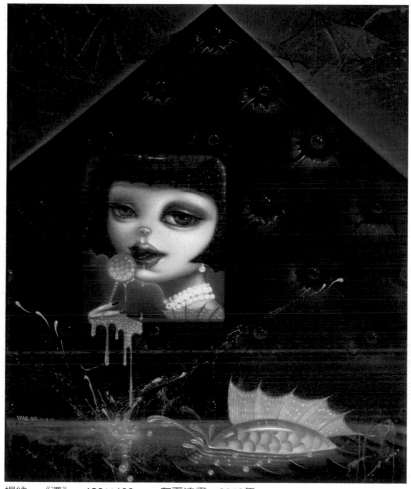

楊納，《漂》，120×100cm，布面油畫，2010年

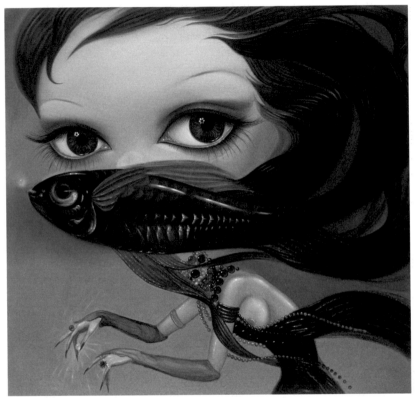

楊納，《珍珠大盜》，190×200cm，布面油畫，2006年

「似是而非」或「似曾相識」便是楊納作品最大的特質。每一個人都覺得楊納創造的這些

形象是符號性的、大眾性的，但是每一個人又覺得這些形象是無比地熟悉、無比地親切，和自己

總好像有某種情緒上或記憶上的某種關聯，好像就是自己的鏡子一樣。在這種既熟悉又陌生、既

大眾又個性化的臉面的背後，實際上是有一個深層的心理機制的。我們都經歷過這樣的情景：在

生活中的某一瞬間，我們突然覺得我們正在做的一件事以前已經做過了，或者我們第一次來到的

這個地方以前曾經來過。這種「似曾相識」的恍惚感讓我們感覺到真實和夢境的某種重合，或者

有前世今生的輪迴宿命感。在法文中，這種感覺有一個專屬詞，叫做déjà-vu，其表達的意思是如

此精確以至於英文轉譯不過來而必須使用法文原詞。佛洛德對déjà-vu做過專門的研究後證明，似

曾相識是對「非—感知化」或者「非—個人化」的心理過程的積極的對應。「似曾相識是一種幻

境，讓我們可以在幻境中接受本來不屬於我們的本體的某樣東西，而非—感知化是一種排斥的機

理，讓本體保護好自己不讓外物侵犯。」（Freud, S. "A Disturbance of Memory on the Acropolis."

1941. Int. J. Psycho-Anal., 22 (2), 97.）用通俗一點的話來說，當真實是真實，夢境是夢境，分得很

清楚的時候，我們的「非—感知化」的心理機制在起作用，不允許陌生的事務侵入到我們深層的

親密的感知系統裡；而在真實和夢境恍惚交錯的情形中，我們錯認為我們以前踏足於現在第一次

來到的地方，或者完全陌生的事物居然感覺是如此熟悉。似曾相識，是我們的自我試圖在親密地

接受某樣東西的心理機制。

　　至於為什麼要接受某樣東西，那就是與記憶有關了。以前被壓制下來的、被試圖遺忘的記憶

試圖重新回到我們的腦海中，而這樣的努力必須要找到一個載體，常常這個載體就成為似曾相識

的某個地方、某件物品。

在和楊納的交談中，我瞭解到她的右耳失聰。這是她十三歲時因為病毒感染大病一場以後而突如其來的災難。失聰並不是失去聽力那麼簡單。突然性的失聰，讓大腦失去了平衡感，從而導致長時間的劇烈暈眩、嘔吐、臥床。整整半年，楊納無法起床，無法正常生活。這樣的經驗，又是在十三歲那麼敏感的時期，不管楊納自己承認不承認，必然在心裡留下很深的陰影。我們可以毫不誇張地說，楊納成年後的藝術創作，絕大多數都是那種陰影的反映。反映可以是積極的，所以我們看到鮮豔的顏色，快樂的情緒，情慾的高昂，身體和表情的各種誇張；反映也可能是消極或者否定的，所以我們也可以在楊納作品中看到黑暗的情緒、沮喪甚至絕望。楊納的了不起的地方，在於她可以用 déjà-vu 這樣似曾相識、夢境和真實恍惚交錯的心理機制來過濾她所有的作品，讓她的作品既是個人化的表達、又是觀眾廣泛感到親切親近的公眾的集體表述。

對於楊納來說，身體的一個單個的器官出了問題而引起一系列連鎖反應的經驗，讓她有了一個全新的對身體的認知：為什麼我們不能將一個個器官孤立開來然後再重組呢？於是，她的納納有了豬鼻子，魚嘴巴，鳥的腳，以及各種奇奇怪怪的動物的和人的器官。這樣的組合對觀眾來說是誇張的、卡通式的，可是對楊納來說再隱秘、再個人不過。公眾的和個人的、記憶的和現實的、夢境的和真實的、情感的和身體的，這重重組合構成了楊納似曾相識的魅力。

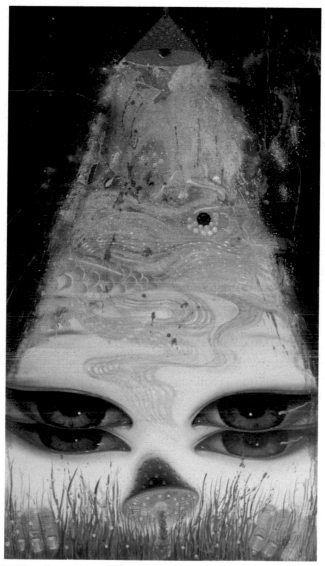

楊納，《致幻菇》，200×100cm，布面油畫，2009年

附錄二：當代藝術中的虛幻寫實

文／王景義（臺灣清玨雅集創辦人）

二〇一二年對楊納是一個重要創作生命轉換關鍵時期，對於藝術家的磨難並非形式與表現的內容，而是滌煉一路承載從遠古而至今生物原型（Archetypal）的思考，歷經了長久的掙扎，對於表達人格（Persona）與本能（Instinct）在生命演化中因環境矯飾而隱晦的元素，與社會發展過程內化的影像，需要更真誠的心智才能提取，醞釀已久的人獸志系列，對於在靈魂裡深度的探索，在人類認知的末日沉淪中展現獸性與人性的平衡，成為對於新世界到來的正面期待。

楊納承襲蘇派學院技法，以直接畫法並使效果達到去筆觸化，對於色階過渡運用的嫻熟，類似新古典主義的平整光滑，其作品基礎建立於新古典主義中燭光映射在肌理的效果，但她更進一步的經營出全新的光影表現融合技法，使色彩潤澤豐富，如同現代鎂光燈源在畫面投射出更具鮮艷而平滑獨特的當代立體感，有別於古典不同的視覺光感，古典主義逐層罩染的技法下始源於刻意營造出燭光沉穩的畫面，但對色彩的表現趨於暗淡，而生活在當代環境的楊納則依當前高彩度光線發展出新的表現風格，呈現出當代藝術特殊意趣。

像《金魚》這件油畫作品，充份體現出藝術家楊納對於神話及童趣的天馬行空，場景交迭的童話元素以及對於虛幻中的世界觀點，似乎使被現代社會文明扼窒的思想從此解放，每個人都有

那麼一個時期，如同藝術家夢想著魚缸中的金魚與白雲一起遨翔天際，乘著棕色萌眸的駿馬在古堡之間，晨間昇起燦爛的是金黃色臉龐……

曾幾何時，現實的社會環境，科學定律都使我們的純真不再，藉著楊納帶給我們的視覺語境，使我們有機會再拾回過往的那些天馬行空的虛幻夢想！

在楊納的繪畫語言中充滿了對環境的好奇與探索，《沃土》這件作品是楊納創作生涯以來至今最巨大的油畫作品，由於在台灣創作的環境與氛圍，使得楊納決定以身心所感而完成此件作品，她在創作過程中，不斷的藉由環境傳達來的情緒與觀感投入於她的繪畫語境。

她在寶島台灣待上整個冬季，而事實上南台灣贈送了她一個似秋但百花盛開，似春卻明月清風的季節，她經常短褲罩衫的在台南街巷尾角裡角穿梭，在多元文化融合的城牆古堡間漫步，這件作品使她強烈的表達出這方寸之間的島，卻蘊育出如此豐饒肥沃的文化與人文！由於南台灣溫煦的氣候，閑散而清亮的氛圍使得藝術家運用更強烈的色彩使畫面經營出在虛幻中擬真的場景與元素。

她所經營的畫面在佈局開拓中時而輕快時而嚴謹，隨詩歌般的節奏經營畫布上的情緒，最終，不可思議的凝結成強烈的視覺觀念，經過解構後再純化的元素，重組成觀者容易解讀也易誤讀的感觀，楊納在兩者間遊移平衡，作品上呈現楊納特有的虛幻寫實風格，使真實與幻想間交互投射無限的映像！

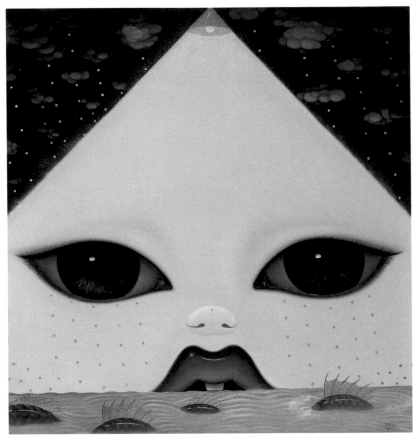

楊納，《宅》，160×150cm，布面油畫，2010年

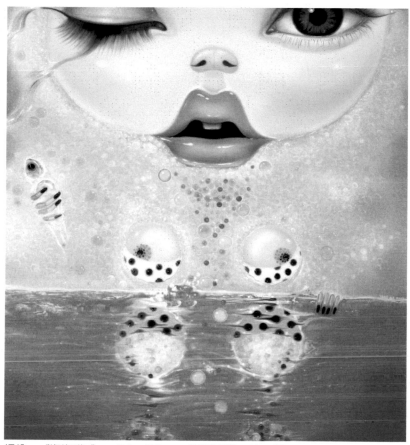

楊納，《泡泡浴2》，160×150cm，布面油畫，2009年

風之寄作品08　PH0132

幻想製造師
——楊納的虛幻寫實主義

編　　著 / 風之寄
責任編輯 / 劉　璞
圖文排版 / 詹凱倫
封面設計 / 王嵩賀

發 行 人 / 宋政坤
法律顧問 / 毛國樑　律師
印製出版 / 秀威資訊科技股份有限公司
　　　　　114台北市內湖區瑞光路76巷65號1樓
　　　　　電話：+886-2-2796-3638　傳真：+886-2-2796-1377
　　　　　http://www.showwe.com.tw
劃撥帳號 / 19563868　戶名：秀威資訊科技股份有限公司
　　　　　讀者服務信箱：service@showwe.com.tw
展售門市 / 國家書店（松江門市）
　　　　　104台北市中山區松江路209號1樓
　　　　　電話：+886-2-2518-0207　傳真：+886-2-2518-0778
網路訂購 / 秀威網路書店：http://www.bodbooks.com.tw
　　　　　國家網路書店：http://www.govbooks.com.tw
圖書經銷 / 紅螞蟻圖書有限公司
　　　　　台北市114內湖區舊宗路2段121巷19號（紅螞蟻資訊大樓）
　　　　　電話：+886-2-2795-3656　傳真：+886-2-2795-4100

2014年3月　BOD一版
定價：500元
版權所有　翻印必究
本書如有缺頁、破損或裝訂錯誤，請寄回更換

國家圖書館出版品預行編目

幻想製造師 : 楊納的虛幻寫實主義 / 風之寄編著. -- 一版.
 -- 臺北市 : 秀威資訊科技, 2014.03
 面 ; 公分. -- (風之寄作品 ; PH0132)
BOD版
ISBN 978-986-326-232-9 (平裝)

1. 油畫 2. 畫冊 3. 藝術欣賞

948.5 103002436